박 형 진

Park, Hyung - jin

Hexagon

한국현대미술선 005
박형진

2012년 5월 4일 초판 1쇄 발행

지은이 박형진
펴낸이 조기수
펴낸곳 출판회사 헥사곤 Hexagon Publishing Co.
등 록 제 2012-000044호
주 소 경기도 성남시 분당구 미금로 63, 304-2004호
전 화 070 7628 0888 / 010 3245 0008
이메일 3400k@hanmail.net
출 력 가나씨앤피
인 쇄 한성문화인쇄

후원 : 서울문화재단, 한국문화예술위원회

박 형 진

Park, Hyung - jin

005

Hexagon
Korean Contemporary Art Book
한국현대미술선 005

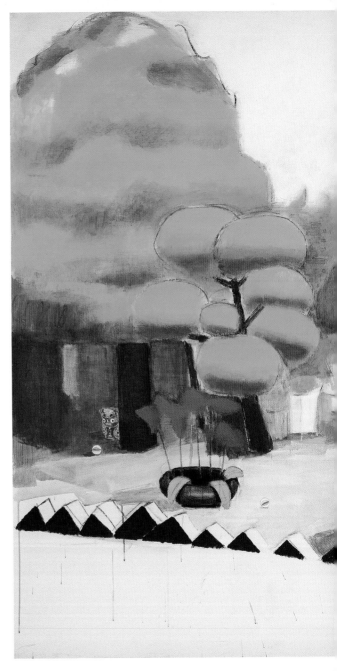

The garden
162X227.3cm acrylic on canvas 2012

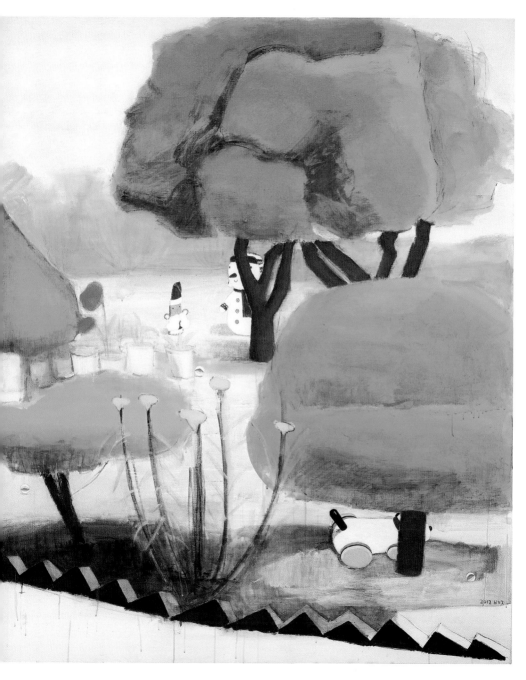

차례

● **Works**

● **Text**

새싹
The Sprout

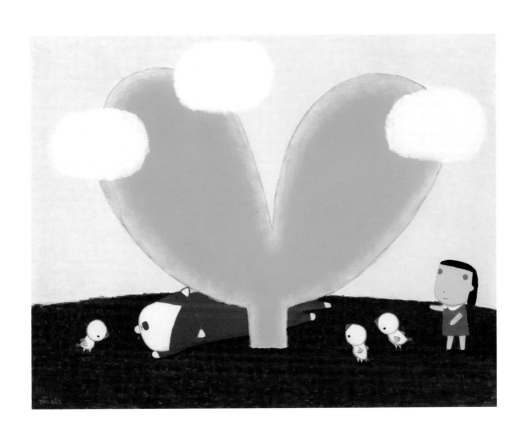

상당히 커다란 새싹 **91X116.8cm acrylic on canvas 2011**

새 싹

'새싹'은 그냥 무심코 지나쳐 버리던, 작고 소소한 것들에 대한 애정의 표현 이다. 작은 새싹 하나로 아이와 동물들 이 모였다. 사소하고 작은 것에 대해 감탄하고 관심을 보이는 아이와 동물 들. 그들의 애정은 저 작은 새싹을 커 다랗고 푸른 식물로 자라게 할 것이다.

박형진 2010

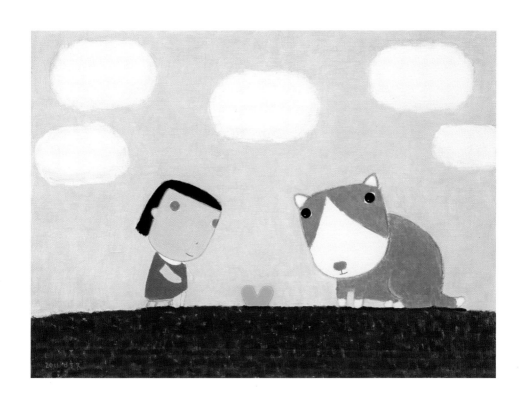

새싹 53X72.8cm acrylic on canvas 2011

삶의 정원, 존재론적 정원

고충환 미술평론

 나에게 가까이 있는 것을 크고 선명하게, 그리고 내게서 멀어질수록 작고 애매하게 그리는 것을 원근법이라고 한다. 원근법은 자연에 대한 객관적인 관찰의 결과인 것 같지만, 사실은 인문학의 발명품이다. 나를 세계의 중심에 세우려는 기획이며, 소실점에 해당하는 나를 중심으로 세계를 재편하려는 기획의 결과물이다. 코기토 에르고 줌으로 나타난 데카르트의 전언에 대한 회화의 응답이며, 서양의 주체사상과 자의식의 발생을 뒷받침하는 예술의 화답이다. 신본주의로부터 인본주의로 시대정신의 패권을 이양 받는 과정에서의 인문학적 전리품이었던 것이다.

 이처럼 본다는 것은 그저 보는 것이 아니다. 보면서 분석하고 판단하는, 지각하고 인식하는 종합적 행위이다. 정신의 역할을 시각이 대리하는 것이며, 이때의 시각은 사실상 작은 정신으로 부를 만하다. 그리고 객관적으로 보는 대신 주관적으로 본다. 그 주관적인 시각의 여하에 따라서 보는 방법은 천태만상으로 분기된다. 세계를 보는 주체의 수만큼이나 많은 세계가 가능해지고, 그럼으로써 나의 세계와 너의 세계의 차이와 다름이 가능해진다. 세계관이란 바로 이런 의미일 터이다. 이처럼 본다는 것은 주체를 매개하고(특히 사르트르에게서), 권력을 매개하고(특히 미셸 푸코에게서), 무의식을 매개하고(특히 자크 라캉에게서), 이데올로기를 매개한다. 주관적이고 상호주관적인 이

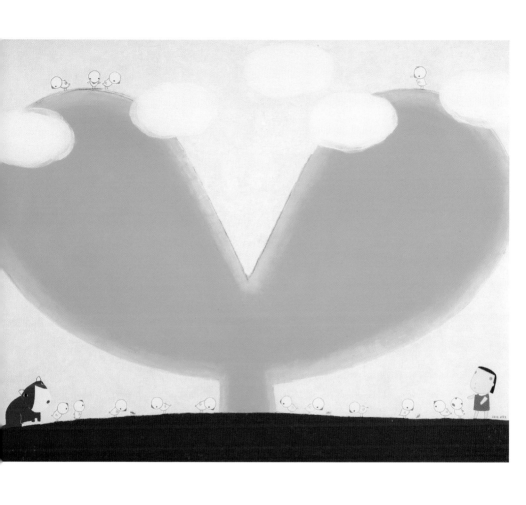

거대 새싹 182X227.5cm acrylic on canvas 2012

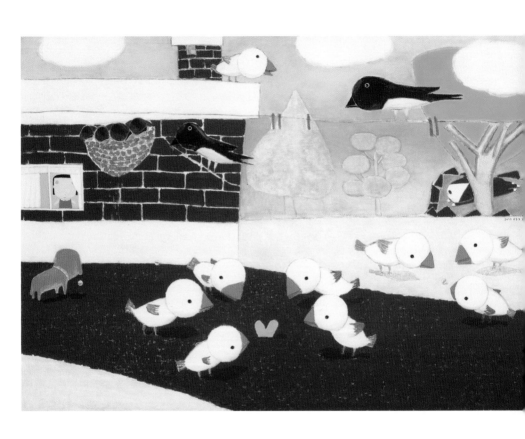

새싹 162X227.4cm acrylic on canvas 2010~2011

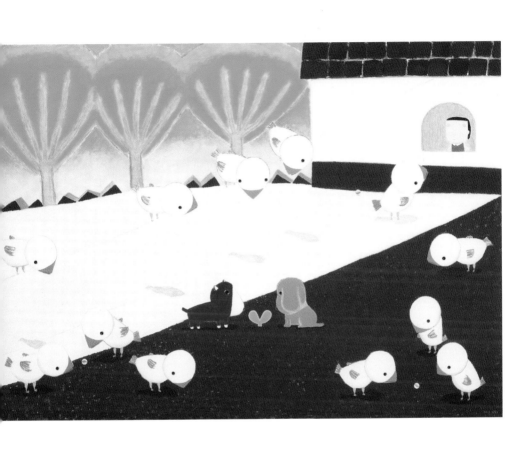

새싹 162X227.4cm acrylic on canvas 2012

해관계의 통로와 채널 역할을 하는 것이다.

실제로 세상에는 서양의 원근법과는 다른 방식으로 보며, 이로써 다른 세계관을 발생하고 발전시킨 사례들이 많다. 이를테면 고대 이집트 화가들은 신분이 높은 사람을 크게 그리고, 신분이 낮은 사람은 적게 그렸다. 전형적인 계급미술이며 하이어라키 미술이다. 그리고 동양의 고지도는 세계를 평면 위에 펼쳐놓은 것처럼 그려져 있다. 특정의 소실점이 따로 없는 다시점을 적용해 그린 것이다. 그런가하면 어린아이들은 자기에게 친숙한 것을 세세하게 그리고, 낯 설은 것은 대충 그린다. 이런 사례들은 보는 것이 보는 주체와 긴밀하게 연동돼 있으며, 본 것을 그대로 옮겨 놓은 재현이 그저 세계의 감각적 닮은꼴이기보다는 주체의 세계관이 투사되고 투영된 것임을 말해준다. 세계의 감각적 닮은꼴이 아니라, 주체의 세계관이 재현의 바로미터가 되고 있다는 말이다.

이처럼 원근법은 다만 세계를 보는 한 방법일 뿐이다. 원근법이나 탈원근법은 단순히 보는 것에만 관계되지가 않는다. 보는 것은 곧 지각과 인식의 문제인 것이며, 주체의 세계관을 형성시켜주는 문제인 것이며, 결국 세계를 단순히 재현하기보다는 구성하는 문제인 것이다.

박형진의 그림은 한눈에도 원근법의 적용을 받지 않으며, 탈원근과 함께 평면화의 경향성이 두드러져 보인다. 원근법과는 다른 시점, 다른 시각을 취함에 따라서 그림의 의미내용이 바뀌고 형식도 덩달아 달라진다. 그렇다면 어떻게 다른 보는 방법이 적용되고 있는지, 그리고 그렇게 보여진 세계는 또한 어떻게 재현되고 있는지, 그럼으로써 그림 속에는 어떤 세계관

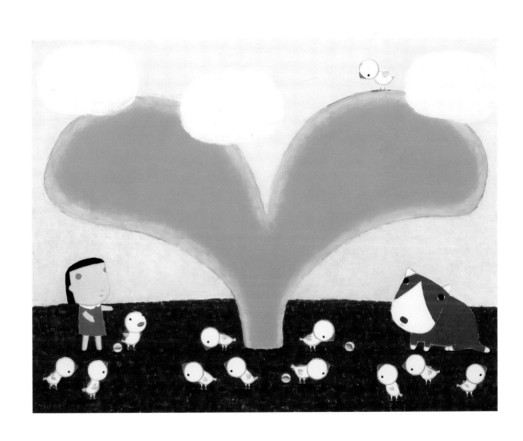

상당히 커다란 새싹 91X116.8cm acrylic on canvas 2011

이 담겨지는지가 궁금해진다. 다소간 양식화된 점을 제외하면 작가의 그림은 무슨 어린아이 그림 같다. 작가는 말하자면 어린아이의 시각과 시선으로 세상을 보는 것이며, 어린아이의 시선에 눈높이를 맞춰 그리고 있는 것이다. 그러므로 그림은 그대로 어린아이에게 들려주는 이야기이면서 동시에 어른들에게 들려주는 이야기이기도 한 것이다. 말하자면 모든 어른들이 경유해왔을 유년시절을 반성하고 반추하게 해주는 것이다.

작가는 처음에 아버지의 정원을 그렸었다. 아버지의 정원은 옥상에 있었다. 도심 속 슬라브 건물의 옥상에 둥지를 튼 정원은 그대로 아버지의 세계였다. 아버지의 세계는 정작 자신의 실제가 몸담고 있는 도심이 아니라, 당신의 꿈이 투사된 정원이었다. 그렇게 아버지는 자신의 꿈이 투자된 정원을 가꾸면서 당신의 세계를 가꾸었다. 그리고 언젠가부터 아버지는 정원을 돌보지 않았던 것 같다. 정원이 황폐해졌기 때문이다. 어쩌면 메마른 정원과 함께 아버지의 세계도 덩달아 말라죽었는지도 모를 일이다(이후, 아버지는 양평에 정원이 딸린 집을 지으시고, 그곳으로 정원을 옮기셨다). 정원은 세계다. 아버지의 세계였고, 어느 정도는 아버지의 세계의 부분을 나누어받은 작가 자신의 세계였다. 정원은 단순히 실재하는 장소나 공간적 개념으로서보다는 주체의 세계 내지는 세계관과 연결된 존재론적 의미를 획득하는 경우로 봐야 한다. 그리고 그 의미는 이후 좀더 실제적인 실체를 갖는 것으로 확대 적용된다.

말하자면 정원에 투사된, 혹은 일종의 존재론적 정원으로 표상된 그 세계는 이후 작가의 삶의 환경이 바뀌면서 일정한 변화를 겪게 되고, 크게는 이때 형성된 그림이 변주되거나 심화되면서 현재에까지 연이어지고 있다. 이를테면 도심으로부터

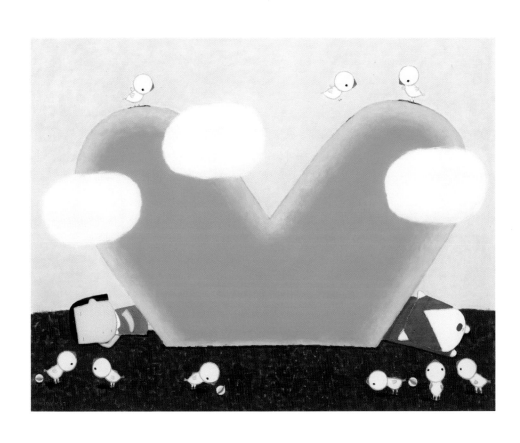

상당히 커다란 새싹 91X116.8cm acrylic on canvas 2011

전원으로 삶의 환경이 바뀌면서 작가의 그림에는 곧잘 사과밭을 비롯한 과수원과 나무 곧 과실수들이, 다숙이(십년 넘게 가족과 함께하다가 죽은)와 풍기(작가가 사는 동네 이름을 가진) 같은 강아지들과 새들이, 그리고 그동안 새로이 생겨난 아이와 새싹을 비롯한 이 모두를 아우르는 전원생활의 정경이 등장한다. 옥상으로 표상된 아버지의 정원도 그렇지만 이사 이후 전원생활을 소재로 한 것에서도 엿볼 수 있듯 작가의 관심사는 진작부터 일상 공간 혹은 생활공간으로 부를 만한 권역에 그 초점이 맞춰진 것이었다. 자신의 존재론적 심지가 뿌리내린 가시적이고 비가시적인 장소에 정박하고 있다는 점에서 일종의 생활세계(후설과 비트겐슈타인) 개념에의 공감과 함께 또 다른 관점에서의 리얼리티를 예시해주고 있는 것이다.

그림을 보면 화면은 대개 하늘과 땅으로 가로질러진다. 땅은 새싹을 틔우거나 나무들을 키운다. 그리고 하늘에는 솜사탕 같은 구름들이 점점이 떠 있다. 그리고 하늘과 땅 사이에 아이들이, 강아지들이, 새들이 어우러진다. 하늘과 땅 사이는 말하자면 일종의 집 같고, 그 집에 거주하는 아이들과 강아지들과 새들이 흡사 하늘과 땅으로부터 보호받는 느낌이다(자연의 자식들?). 이처럼 알만한 형상들에도 불구하고, 그 형상들 간에 어떠한 우열도 없고 강약도 없다. 그림에 등장하는 모든 소재들은 말하자면 똑같은 의미비중을 부여받고 있는 것이다. 일종의 의미론적 평등사상이 그 이면에 깔려 있고, 그 평등이 그림의 평면화의 경향성을 견인한다.

작가의 그림은 어린아이의 시선에 맞춰져 있다고 했다. 그 시선에 부합하는 평등이 그림에 등장하는 모든 소재들로 하여금 어린아이의 친구가 되게 해준다. 이를테면 일정한 양식화에도

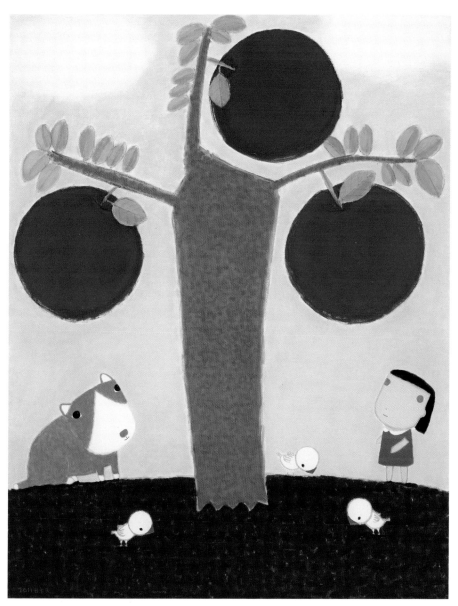

제법 커다란 열매 117X91cm acrylic on canvas 2011

불구하고 모든 소재들은 저마다의 표정들이 생생하고 여실하다. 흡사 어떤 사건이나 정황에 대해서(예컨대 새싹이 움트는 사건과 그 의미에 대해서) 어린아이와 더불어 서로 커뮤니케이션하고 있는 것 같다. 심지어는 무심해 보이는 땅과 하늘과 구름마저도. 그 이면에서 일종의 존재론적 유심론과 물아일체 사상(노장), 우주적 살 개념(메를로 퐁티), 그리고 상상계(자크 라캉)와 코라(줄리아 크리스테바) 개념에 대한 공감이 엿보인다. 어린아이에겐 말하자면 자와 타의 구분이 없고, 자기와 대상의 차별이 없다. 모든 차이나고 다른 존재들을 자기의 일부로써 포섭해 들이는 타고난 포용력이 세계를 하나(차이들을 품는 하나)로 받아들이게끔 해준다. 그러므로 흔히 어린아이의 혼잣말은 독백이 아닌 커뮤니케이션(대상을 전제로 한)으로 봐야 하고, 그의 놀라운 상상력 속에서 일원론적 세계가 구성되고 있는 경우로 봐야 한다.

작가의 그림에는 그 세계(어쩌면 그 자체 원형적 세계 내지는 세계의 원형에 해당할 지도 모를)로 인도해주는 일종의 길잡이 역할을 하는 모티브가 등장하는데, 새싹과 구슬이 그것이다. 새싹과 구슬은 말하자면 그림에서의 형식적이고 의미론적이고 서사적인 구심점 역할을 떠맡고 있다. 새싹 자체는 일종의 세계의 중심이며, 그 세계가 이제 막 싹을 틔우는 경이로운 순간의 감동이 압축된 상징으로 볼 수가 있다. 그리고 새싹이 원형이 되어 이후 나무가 되고, 열매가 되고, 집이 되고, 외적이고 내적인 우주로서 부풀려진다는 점에서는 우주와 존재 간의 상호간섭적이고 상호 내포적인 존재론적 관계를 표상한 경우로 볼 수도 있겠다. 그리고 유리구슬은 아이의 눈에 비친 세계의 표상일 수 있고, 아이에 투사된 작가 자신의(그러므로 모든 어

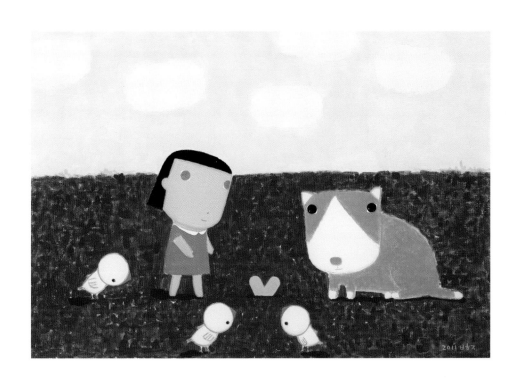

새싹 50.3X72.8cm acrylic on canvas 2011

른들의) 유년을 되불러온 일종의 원형적 타임머신의 경우로 볼 수도 있겠다.

 이외에도 작가의 그림에선 사물의 크기나 쓰임새가 자유자재로 변형되는 경우가 다반산데 어린아이의 상상력과 더불어 구성된 세계며 가변적인 세계를 보여준다. 그리고 실제와는 다른 그림자(이를테면 물고기 모양의 그림자를 드리우고 있는 새)에서 그림자는 현실과 이상의 거리감 혹은 좀 더 존재론적으로 말한다면 실패되고 좌절된 욕망(이를테면 물이 그리운 새)과 같은 심리적 사실을 암시한다. 어린아이의 눈높이에 맞춘 탓에 가능해진 이 모든 정황들을 그려놓고 있는 그림은 현저하게 탈원근법적이다. 평면적이고(형식적인 면에서) 평등적이고(의미론적인 면에서) 평상적이다(주제와 소재 면에서). 어린아이(어쩌면 작가 자신을 대리할 지도 모를)의 눈에 비친 그 세계상과 더불어 작가는 세상의 모든 차이나는 것들을 끌어안는다.

<div align="right">

− 박형진 8회 개인전 '새싹이 있는 풍경' 서문, 2011

</div>

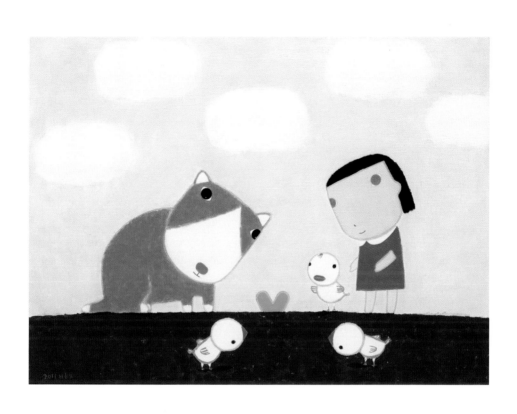

새싹 53X72.8cm acrylic on canvas 2011

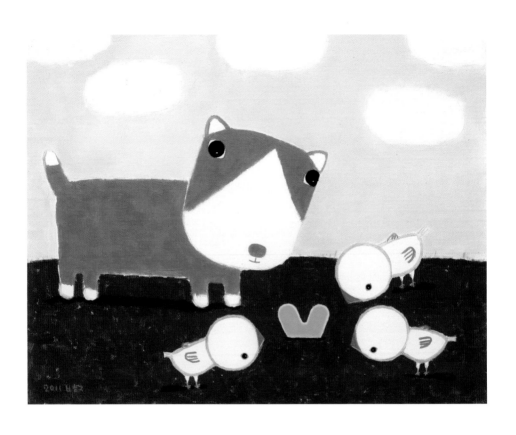

새싹 32X41cm acrylic on canvas 2011

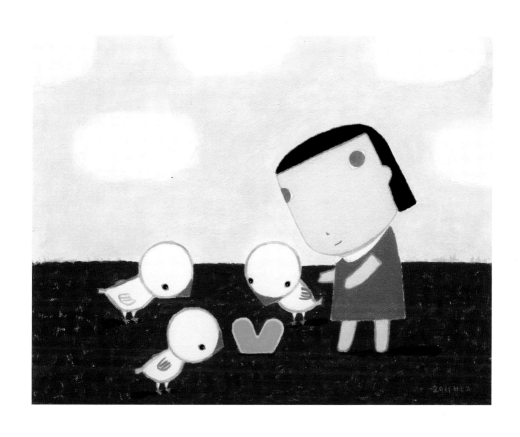

새싹 32X41cm acrylic on canvas 2011

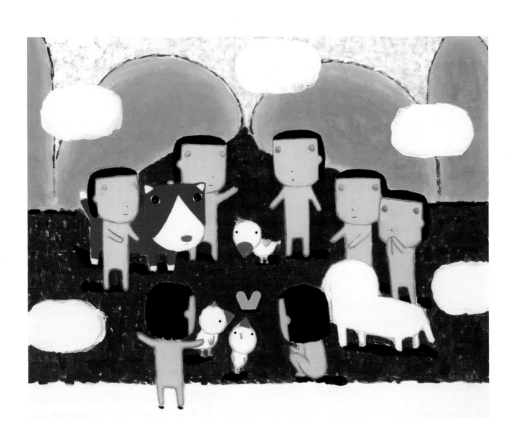

새싹 73X91cm acrylic on canvas 2010

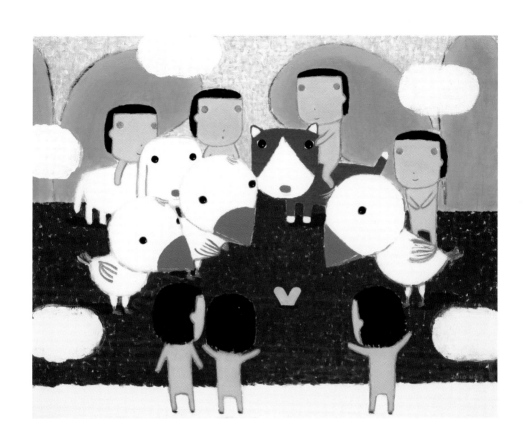

새싹 73X91cm acrylic on canvas 2010

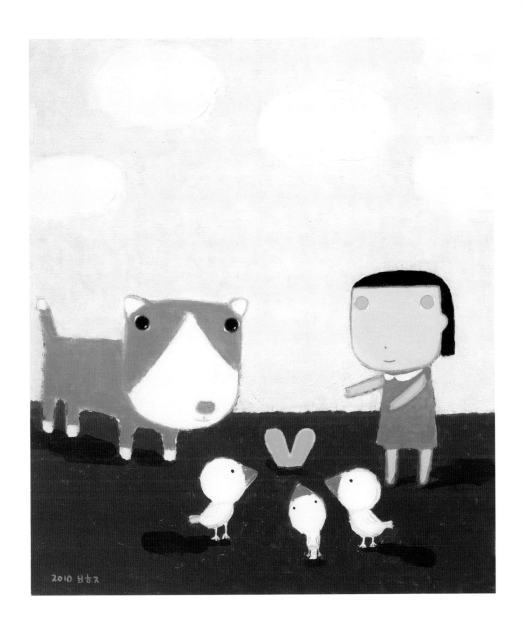

새싹 53.2X45.8cm acrylic on canvas 2010

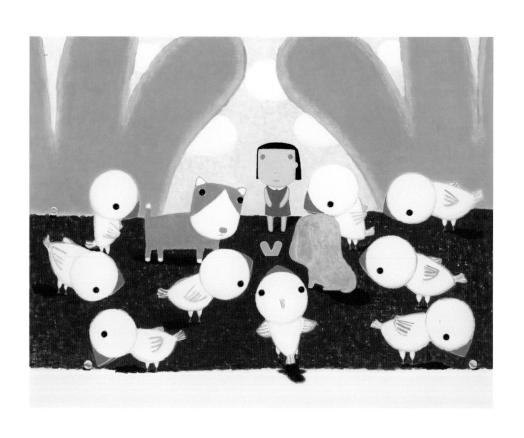

새싹 91X117cm acrylic on canvas 2011

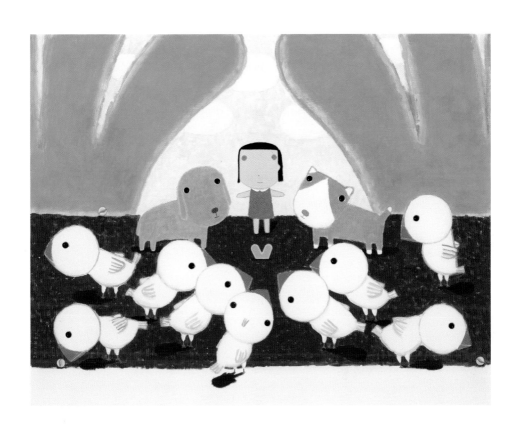

새싹 91X117cm acrylic on canvas 2011

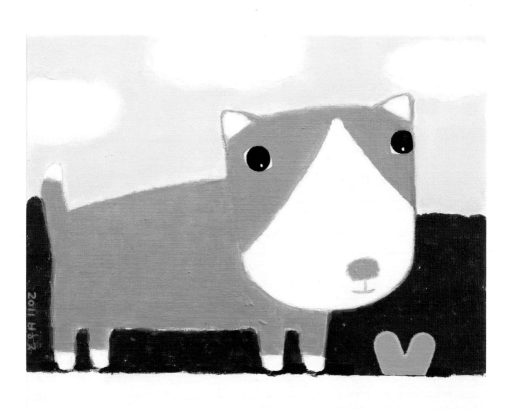

새싹 22X27.5cm acrylic on canvas 2011

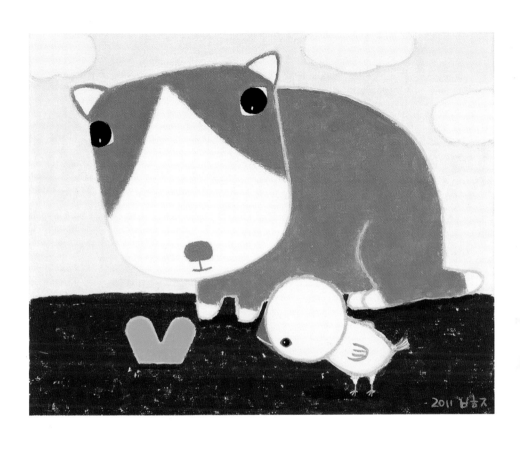

새싹 22X27.5cm acrylic on canvas 2011

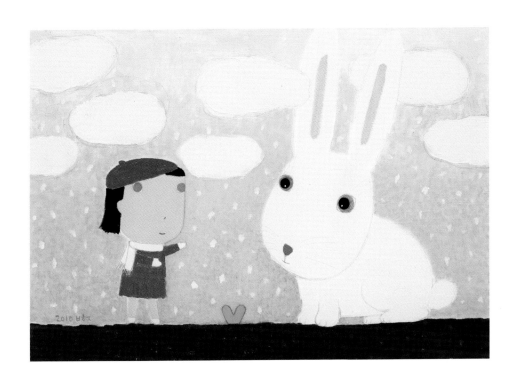

새싹 50.3X72.8cm acrylic on canvas 2010

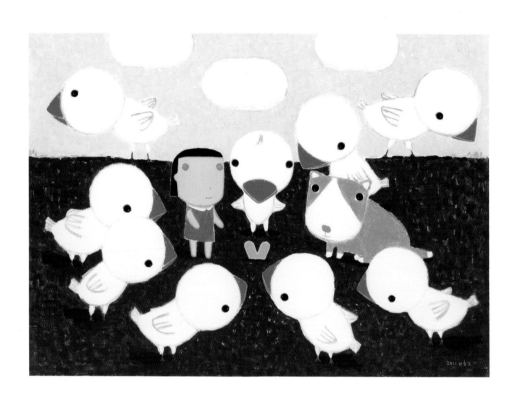

새싹 65.3X91cm acrylic on canvas 2011

상당히 커다란 새싹 65.3X91cm acrylic on canvas 2011

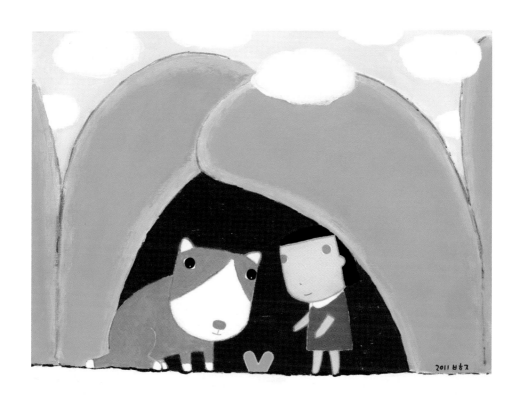

새싹 61X73cm acrylic on canvas 2011

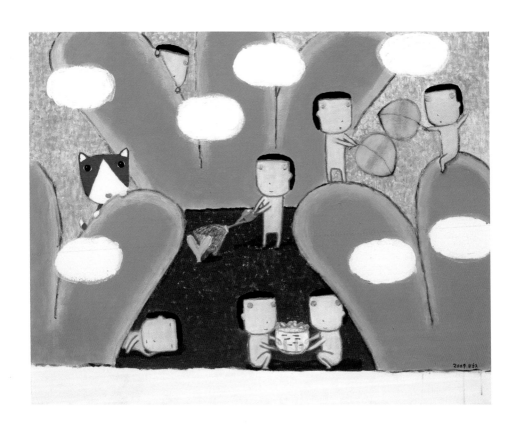

정원에서 놀기 91X117cm acrylic on canvas 2009

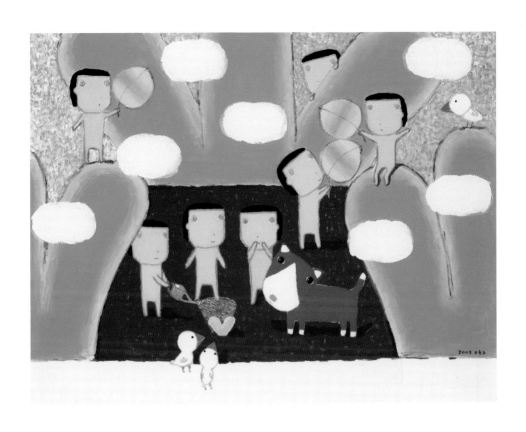

새싹 91X117cm acrylic on canvas 2009

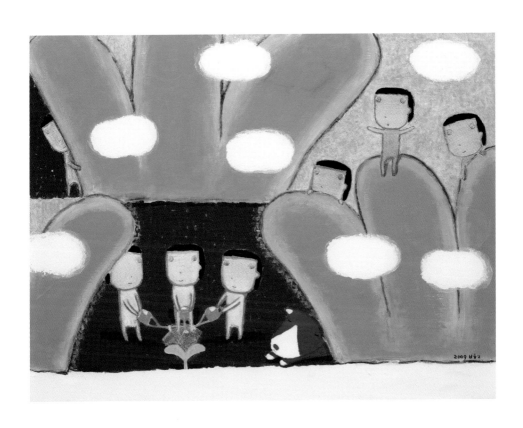

잘 자라라 91X117cm acrylic on canvas 2009

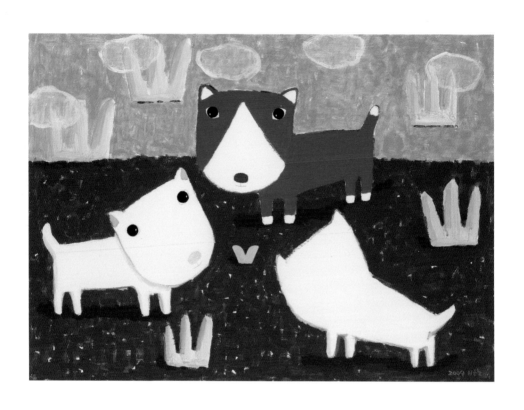

새싹 53X72.7cm acrylic on canvas 2009

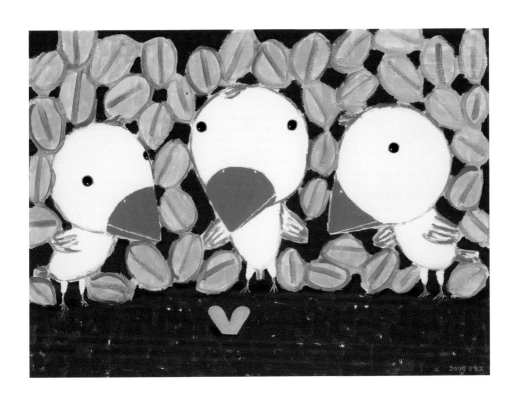

새싹 53X72.7cm acrylic on canvas 2009

HUG

포옹

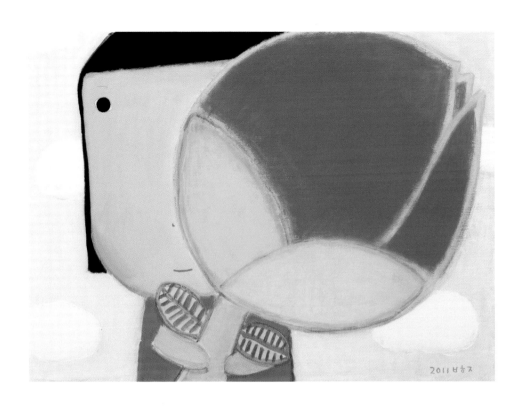

Hug a bud 53.2X72.8cm acrylic on canvas 2011

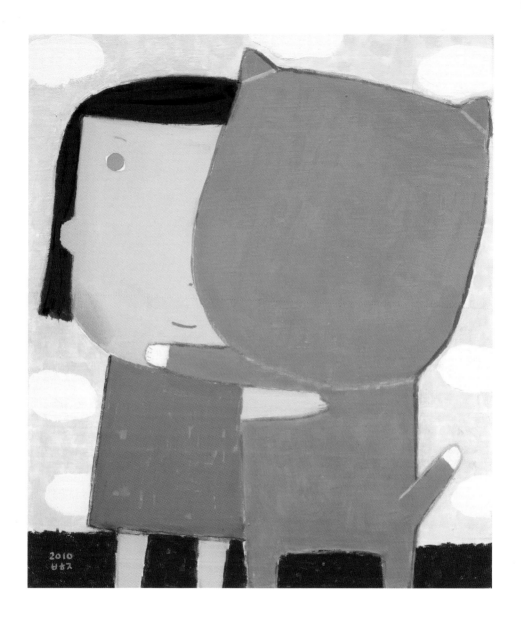

Big hug 53.2X45.8cm acrylic on canvas 2010

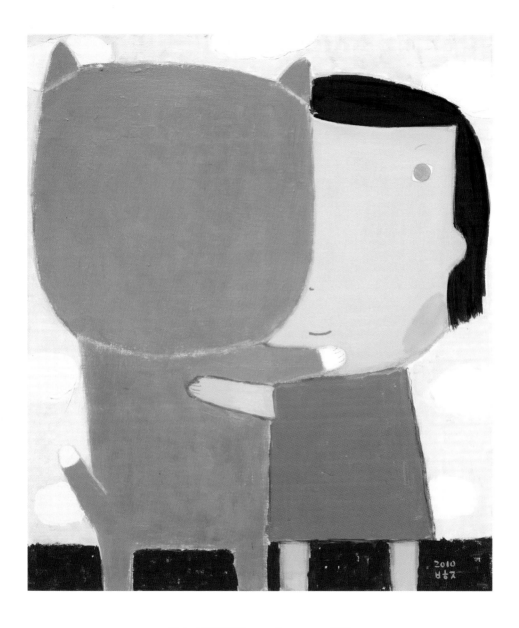

Big hug 53.2X45.8cm acrylic on canvas 2010

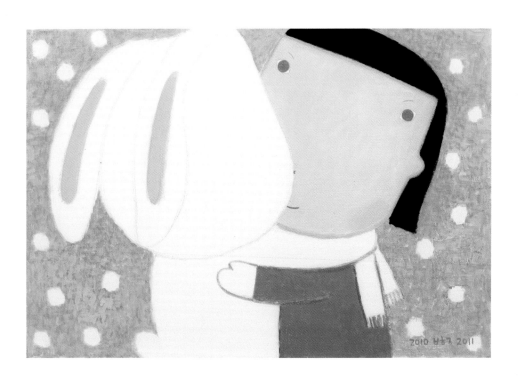

Big hug 50.3X72.8cm acrylic on canvas 2010~2011

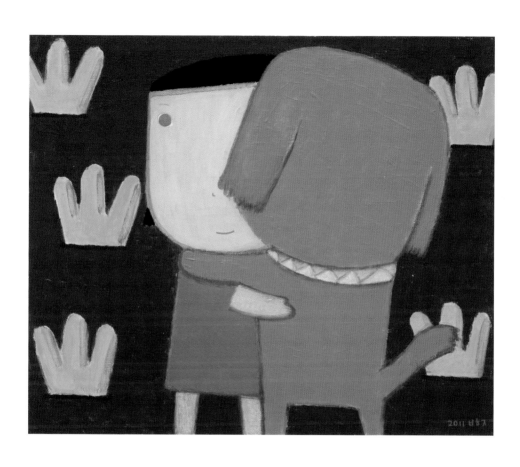

Big hug 61X72.8cm acrylic on canvas 2011

Hug 72.7X61cm acrylic on canvas 2009
Hug 72.7X61cm acrylic on canvas 2009
Hug 72.7X61cm acrylic on canvas 2009

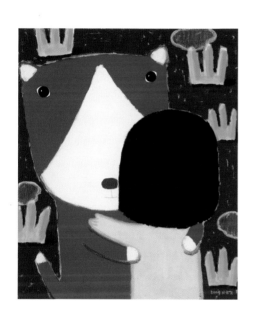
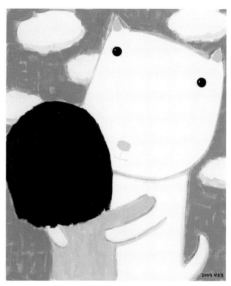

잘 익은 천도복숭아 50X35cm acrylic on canvas 2011

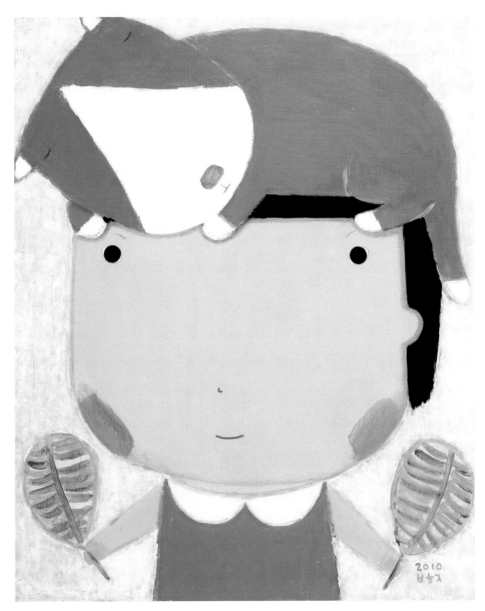

My pet 65X53cm acrylic on canvas 2010

진심인 童心과 和諧의 HUG

김최은영 미학, Interalia Art Company 전시팀장

- 진심인 童心

어려울 이유는 없다. 박형진의 '아이'를 보면 행복한 미소가 난다. 푸른 새싹은 생명을 상기시키고, 희망을 꿈꾸게 한다. 복잡한 세상에서 쉼표 하나 찍고 가는 듯하다. 박형진이 창조한 공간은 따뜻하다. 눈으로 보는 공기에서 봄바람이 분다. 풀냄새가 난다. 다정한 아이의 웃음과 그것을 안아주는 친구의 뒷모습엔 배려와 믿음이 묻었다.

박형진은 인식이 갖고 있는 대상이나 공간에 대한 선입견에 가까운 오해들로부터 벗어나 직감적으로 느끼는 실체에 대한 탐구를 시작한다. 탐구는 깊지만 어렵게 풀지 않는다. 작가가 대상으로 포착한 것들은 물리적 거리와 계량적 질량의 법칙이 모두 무너져 있다. 나무보다 큰 새싹, 아이의 머리 위에 얹을 만한 호랑이. 시각예술에 숫하게 보았던 이미지의 해체가 아닌, 상상에서만 가능한 새로운 구조의 환경이다.

담박하고 소담하게 담은 화면은 실상 용감한 붓질을 선행해야만 가능해 진다. 전문적이고 전형적인 그리기 미술교육을 받은 이에게 버려야

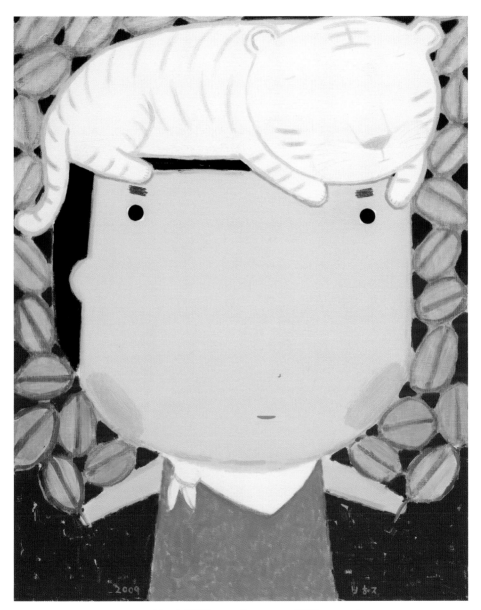

My pet 91X73cm acrylic on canvas 2009

할 것들은 새롭게 찾아야 할 것보다 많이 어렵다. 익숙하고 능란하게 '잘'그리는 법을 버리고 옳고 훌륭하게 '잘'하고 싶은 마음. 박형진은 그러한 자신의 마음에 주목한 것이다.

비례를 깨면서도 어색하지 않고 날카롭게 다듬지 않았어도 대상의 면면이 드러난다.1)

1)붓질 한두 번으로 상이 이에 상응한다. 활짝 핀 꽃을 점 몇 개로 그리니, 때론 뭔가 부족한 듯도 하다. 하지만 붓질이 주밀하지 않아도 뜻은 다 갖춰져 있다.(筆才一二, 象已應焉, 雜彼點畫, 時見缺落, 此筆不周而意已周也.) - 張彦遠의 『歷代名畫記』

예민하게 촉을 세우지 않았지만 감정은 진솔하게 전달되었다.2)

2)사람의 감정이 느끼는 것은 그만두려 해도 그럴 수 없다. 마음의 소리는 닿는 것이 있으면 바로 드러난다.(人情之感, 欲罷不能, 心聲所宣, 有觸卽發.) - 姚華의 『曲海一勺』

기교 따윈 없어 보이는 참 쉬워 보이는 붓질로 우린 왜 무수한 감정을 느끼며 감동에 이르게 되는가.3)

3)천하의 지극한 문장 중에서 동심(진심)에서 나오지 않은 것은 없다. 무릇 동심이란 진실한 마음이다. 어린아이는 사람의 처음 모습이요, 동심은 마음의 처음 모습이다.(天下之至文, 未有不出于童心者. 夫童心者, 眞心也. 童子者人之初也, 童心者心之初也.) - 李贄 『童心說』

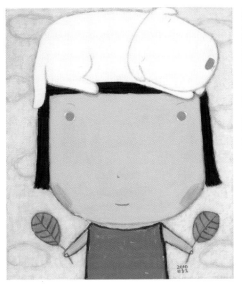
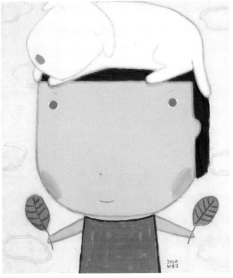

흰둥이 53.2X45.8cm acrylic on canvas 2010
흰둥이 53.2X45.8cm acrylic on canvas 2010

애초에 비장한 작정이나 그럴싸한 의도가 없었던 작가의 그림을 보면서도 필자는 꾸역꾸역 멋들어진 비평언어를 가져다 부쳐야 한다는 강박에 싸여있었다. 그러나 스스로 그러한 자연같은 그림을 사전 속 단어에서 빌려 설명하기란 벅차다는 사실을 고백을 한다. 그리고 낡고 오래되어 이제는 거들떠보지 않는 옛 사람들의 글들이 차라리 조금 더 그림과 닮아 있음을 깨닫고 기뻐 옮겨 적었다.

- 和諧의 HUG

박형진의 작업에서 풍기는 인상은 정형성을 무시한 비례에서 비롯된다. 그런데 여기에는 또 하나 숨은 법칙이 있다. 단순히 대상 하나만의 비정형화가 아닌, 대상과 대상의 관.계.에서 드러나는 비례의 모순이 작품의 성향과 인상을 결정하는 데 중요한 작용을 한다는 것이다. 새싹과 구름, 동물과 꽃봉오리만으로는 비례의 파격을 느끼긴 힘들다. 그들이 '아이'와 동등한 크기, 때론 '아이'보다 크다는 관계 속 비례를 목격해야만 비로소 박형진 그림 속 감정이 완성되고, 현실적 시각의 우위에 존재하는 직감적 작가의 시선을 짐작할 수 있게 된다.

독특한 비례 감각은 물리적이고 계량적인 수치에서는 벗어나 있지만 아이러니하게 다분히 안정적인 인상을 준다. 이는 작가의 내재된 직감으로 새로운 균형 상태를 이루고 있기 때문에 익숙하지 않아 불편한 화면이 아닌, 조화로운 환경이 연출된다.

강아지와 새싹, 구름과 꽃봉오리 등이 맺고 있는 아이와의 관계는 바로 이러한 균형이라는 서로에 대한 화해(和諧)의 미학을 담보로 하기에 일차원적 삽화의 감상을 뛰어넘는 미적 승화를 획득해 낸다. 화해(和諧)의 미학이란 '있어야 할 것(理想)'과 '실제로 있는 것(現實)'이 '실제로 있는 것(현실)'에 의해서 조화를 이룰 때를 말한다. 이것은 본질적으로

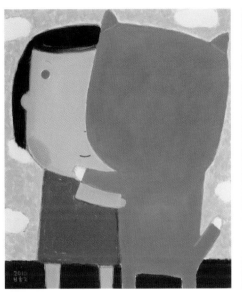
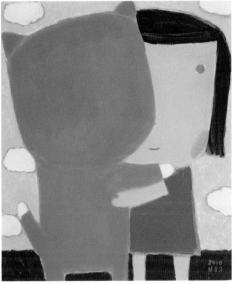

Hug 53.3X45.8cm acrylic on canvas 2010
Hug 53.3X45.8cm acrylic on canvas 2010

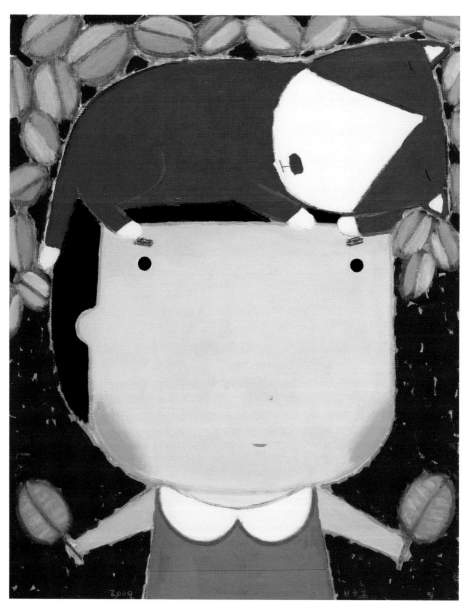

My pet 91X73cm acrylic on canvas 2009

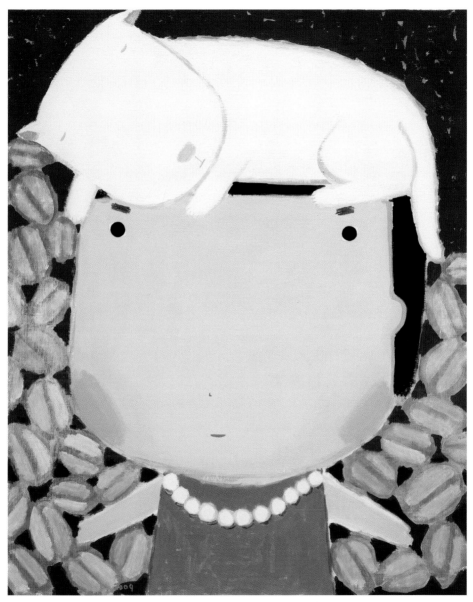

My pet 91X73cm acrylic on canvas 2009

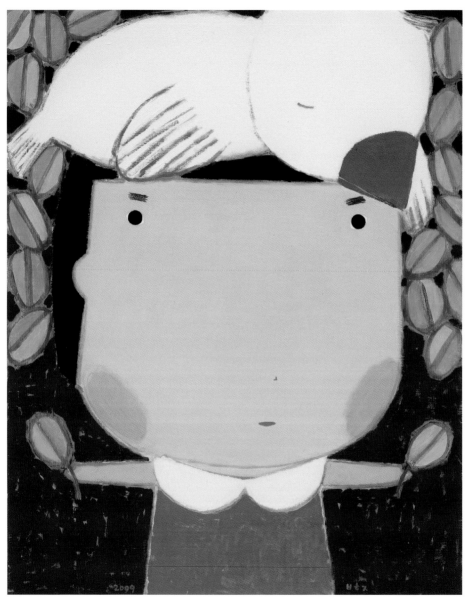

My pet 91X73cm acrylic on canvas 2009

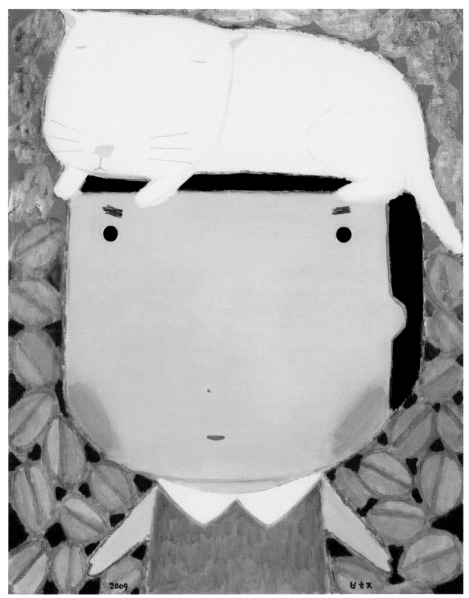

My pet 91X73cm acrylic on canvas 2009

다른 요소의 배합을 뜻하는 데 동질적 요소의 조합은 '동(同)'이지 '화(和)'가 아니기 때문이다. 즉, 강아지와 새싹과 구름과 '아이'는 모두 다른 요소로 이들의 화면 속 어우러짐은 '화(和-조화롭고), 해(諧-조화로운)' 미라는 것이다.

화해가 충만해야 만물이 생겨난다. 같으면 지속될 수 없다. 서로 이질적인 사물들이 어우러져 평형을 이루는 것을 화해라 한다. 이렇게 하면 만물이 풍부하게 성장할 수 있다.(和實生物, 同則不繼, 以他平他謂之和, 故能豊長.) - 『國語 · 鄭語』

그러나 박형진의 그림이 단순히 자연과 인간의 조화로움만으로 구성된 단순한 플롯(plot)은 아니다. 보이는 것보다 풍성하게 숨은 레이어(layer) 중에는 종(種)이 다른 존재의 화해로부터 시간적 화해와 공간적 화해에 동시에 공존한다. 결국 모든 존재가 대립하지 않고 포용하여 조화를 이룰 뿐 아니라 서로에 대한 위로를 주고 희망을 주는 전형적인 싸인(sign)인 HUG는 작가 안에 내재된 이러한 심미의식의 상징이며 시각화인 셈이다.

 "나는 가끔 '친구'들을 안아줘요. 살포시 안으면 정말 따뜻해요. 말이 필요 없죠. 하루 종일 아무 말 없어도 나는 친구들이 좋아요." - 박형진 '어느 평범한 개의 하루' 2009

박형진의 '아이' 연작들은 'HUG' 시리즈가 등장하면서 특징이 완연히 드러난다. 그림에서 '아이'와 '친구'들은 각각 화면의 절반을 차지한다. 작가는 무의식 혹은 그림의 시각화 과정에서 자연스럽게 획득한 본인의 간결한 양식을 사용하고 있다. 병치(竝置)된 대상과 좌우가 바뀐 상황의 연출은 '아이'와 '친구'의 동

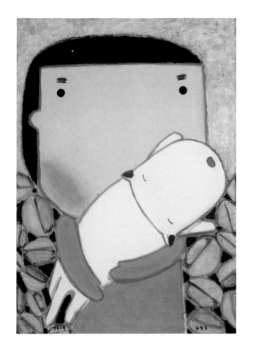
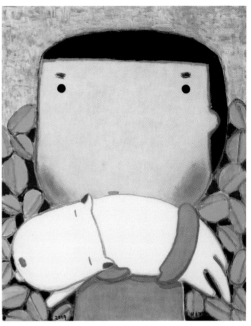

My pet 91X65cm acrylic on canvas 2009
My pet 91X73cm acrylic on canvas 2009

등함은 물론 '위로 혹은 사랑받음'과 '위로 혹은 사랑함'에 대한 역할 바꾸기의 함축적 표현이다. 그리고 관계의 성립은 모두 자연이라는 배경 아래 이루어진다. 이들의 관계 맺기가 초기작품의 집 안에서 어느 사이 자연으로 이동한 것은 화해(和諧)라는 조화가 결국 우주적 속성과 생명의 본질임을 깨닫는 과정에 속하는 고리로 엿보이며, 이러한 작법에 대한 개념 역시 조화로운 작가의 삶과 그의 작업이 다르지 않은 화해(和諧) 속에 있기 때문에 유추할 수 있는 이론이다.

필자는 박형진의 그림을 설명함에 있어, 추상적 감상비평과 동양미학적 해석 두 가지 방식을 취했다. 이는 그의 그림을 설명함에 있어 그리스, 로마미학으로부터 비롯된 서양미학적 비율과 길이, 원형과 사각형 따위의 묘사보다는 달걀형의 얼굴, 칠흙(漆墨)같이 검은 머리카락, 초승달같이 가늘고 긴 눈썹 따위의 중국미학에서 비롯된 동양미학적 묘사가 보다 적합하다고 생각하였다. 그리고 그 보다 더 중요한 것은 상술(上述)하였듯이, 박형진이 선택한 '아이'가 동심(童心) 즉 진심에서 비롯되었기 때문이며, 관계는 화해(和諧) 즉 조화로움이었기에 'HUG'가 등장했다고 보여 지기 때문이다.

끝으로, 학습된 분류 방식으로 손쉬운 판단을 내리는 필자가, 삶의 행간(行間)을 읽고 동심(처음 마음)으로 그리며 서로 다른 개인과 그 개인의 관심을 우리로 묶어준 화합의 조화(和諧)를 HUG로 읽어낸 작가의 마음을 큰 오역(誤譯)없이 감상하였기를 바래본다.

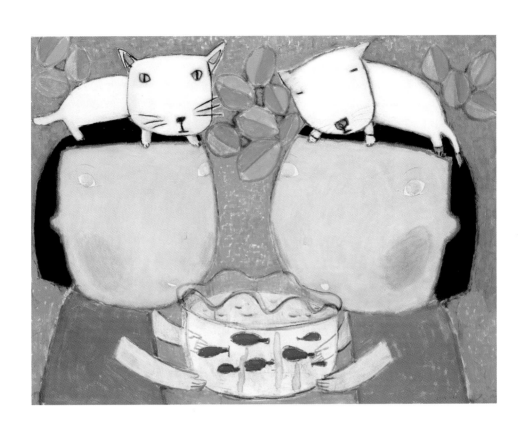

My pets 112.2X145.5cm acrylic on canvas 2008

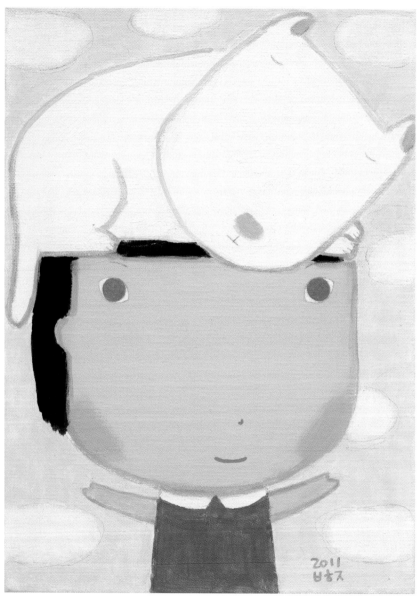

흰둥이 33.3X24cm acrylic on canvas 2011

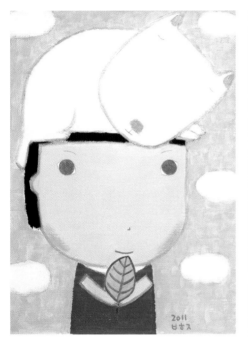
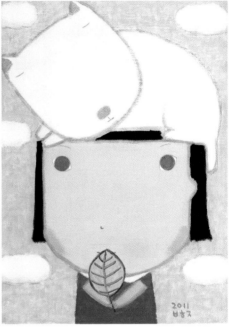

흰둥이 33.5X24.5cm acrylic on canvas 2011
흰둥이 33.5X24.5cm acrylic on canvas 2011

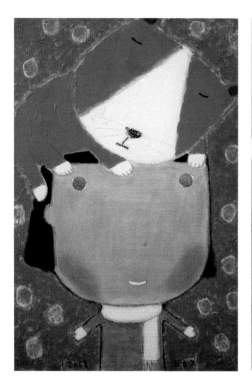
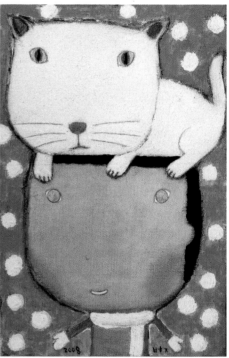

Blue dog 41X27.6cm acrylic on canvas 2008
Snow cat 41X27.6cm acrylic on canvas 2008

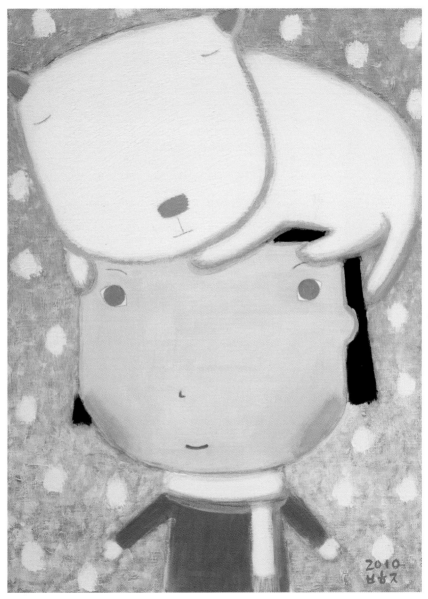

My pet 45.7X33.5cm acrylic on canvas 2010

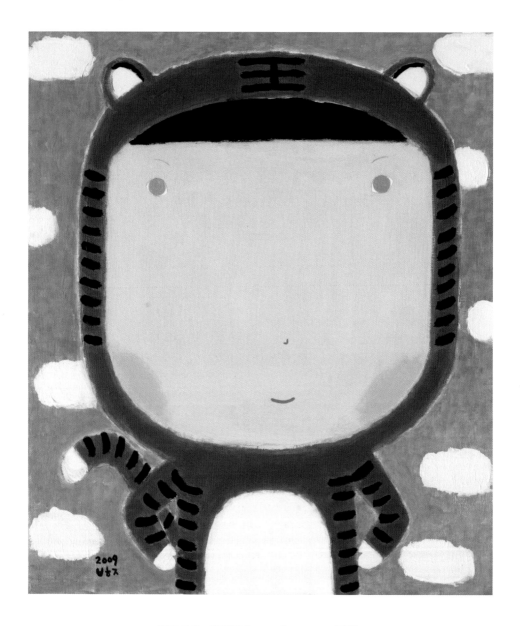

Tigger baby 53.3X45.5cm acrylic on canvas 2009

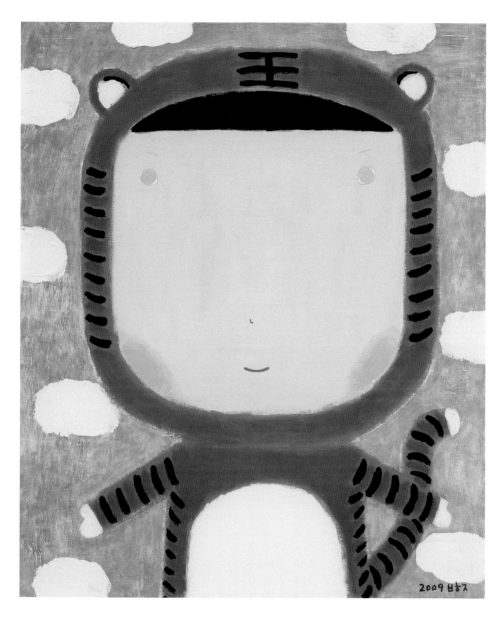

Tigger baby 72.7X61cm acrylic on canvas 2009

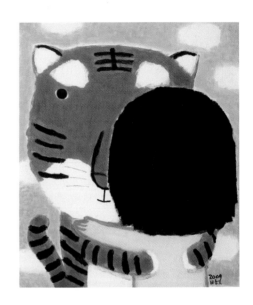

My friend 53.3X45.5cm acrylic on canvas 2009
Tigger baby 53.3X45.5cm acrylic on canvas 2009
Hug 53.3X45.5cm acrylic on canvas 2009

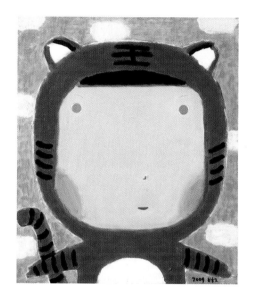

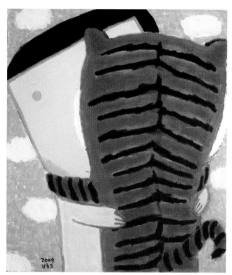

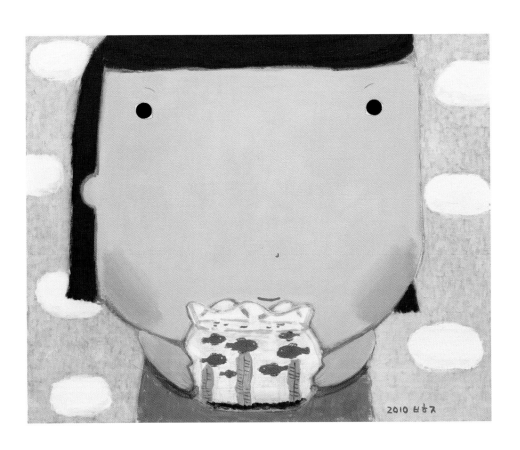

My fish 53.3X65.3cm acrylic on canvas 2010

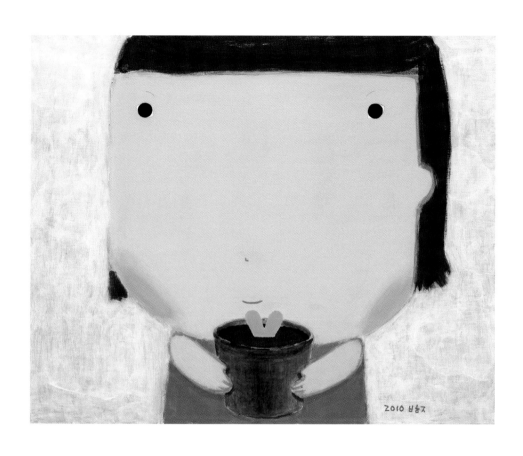

새싹 53.3X65.3cm acrylic on canvas 2010

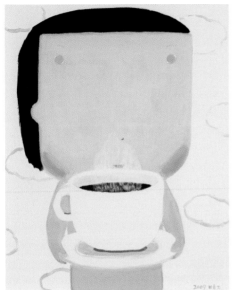 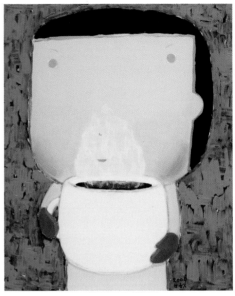

커피 한 잔 65.3X53cm acrylic on canvas 2009
커피 한 잔 65.3X53cm acrylic on canvas 2009

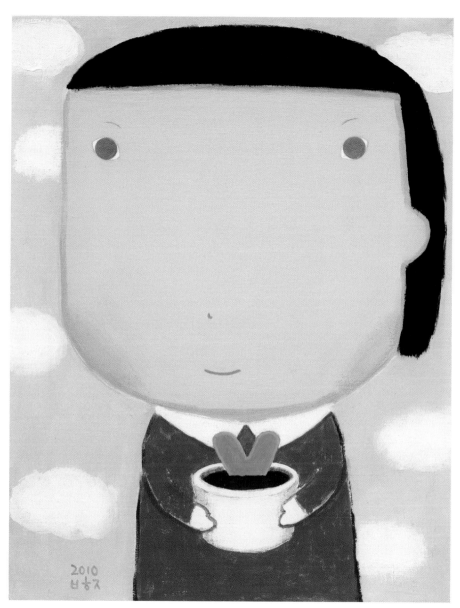

새싹 acrylic on canvas 41X32cm 2010

덜 가지고 더 존재하는 아이들의 이야기

공주형 미술평론가, 인천대학교 초빙교수

인간이 존엄을 잃지 않고 살아가기 위해 필요한 최소한의 품목들은 무엇일까요. 하버드 대학을 졸업한 후 스물여덟의 나이에 홀연히 고향인 매사추세츠 주 콩코드의 숲 속으로 들어가 이 질문에 스스로 답을 구한 이가 있습니다. 미국의 사상가이자 작가인 소로우(Henry David Thoreau, 1817~1862)입니다. 1845년 봄부터 두 해 뒤 가을까지 숲 속 호숫가에 머물며 그는 꿈꾸었고 실천했습니다. 최소한의 물질로 가능한 최대한의 인간적인 삶에 대해서였지요. 그런 삶을 살기 위해 필요한 것들은 무엇일지 궁금합니다. 그가 가졌던 물건 중에 가장 덩치가 큰 것은 남들이 오두막이라 부른 통나무집입니다. 28달러가 조금 넘는 비용을 들여 만든 집은 가로 4.6미터, 세로 3미터, 높이 2.4 미터 크기였습니다. 바로 그 안에 그가 직접 확인해 보고 싶었던 인간적인 삶을 위한 최소한의 필요들이 놓입니다. 나무로 만든 침대와 탁자, 책상과 벽난로, 의자와 커다란 창입니다.

'아이'라는 이름의 아이가 등장하는 박형진의 근작들과 소로우의 화두는 같습니다. 작가와 미국의 사상가 모두 '최소한의 소유로 누리는 최대한의 존재'에 대해 알고 싶습니다. 화두는 같지만 접근의 방법은 다릅니다. 작가는 이 질문에 답하기 위해 그처럼 일상을 송두리째 내려놓는 결단을 감행하는 대신 어제와 다름없는 오늘의 일상을 살아갑니다. '일한만큼 먹고, 먹은만큼 생산 한다.' 그처럼 거창한 원칙을 세우는 대신 모든 것을 마음의 순연한 흐름에 맡깁니다.

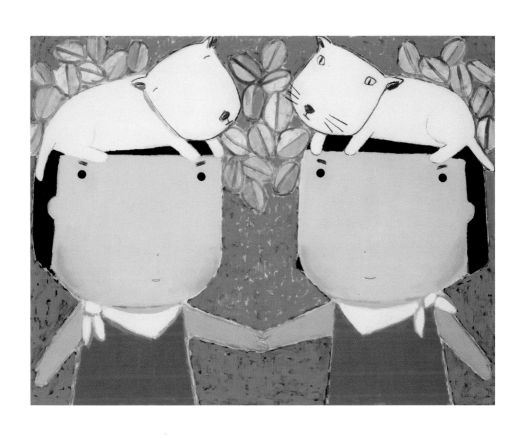

My friends 112X145cm acrylic on canvas 2009

My pet 53.3X45.5cm acrylic on canvas 2009
My pet 53.3X45.5cm acrylic on canvas 2009
My pet 53.3X45.5cm acrylic on canvas 2009

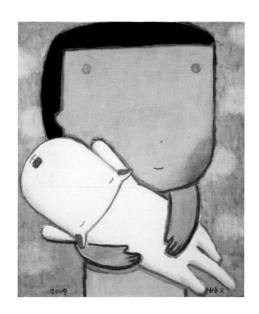

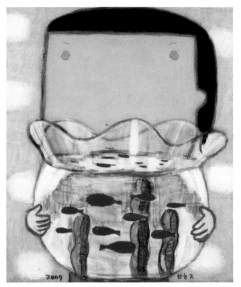 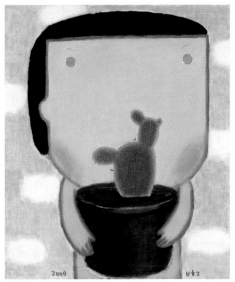

박형진은 캔버스를 소로우의 통나무집 삼아 그 안에 꼭 소용이 되는 몇 개의 존재를 가져다 놓습니다. 애완동물들, 커피, 구름, 나뭇잎. 자유롭고 인간적인 삶을 위해 일상 속에서 작가가 마음으로 써 내려간 답안지에 적힌 품목들입니다. 값비싼 양탄자, 고급스러운 주택, 호화로운 가구에 비하면 참 사소한 것들입니다. 작가 작업의 특별함은 바로 이 사소함을 대하는 태도에서 비롯됩니다. 작가는 변함없는 애정을 사소함에 보냅니다. 우리는 사소함에 관심을 두지 않아 초래된 치명적인 결과에 대한 경고를 잘 알고 있습니다. 깨진 유리창 같은 사소한 허점을 방치해 둔 것이 돌이킬 수 없는 범죄로 이어진다거나 한 번의 큰 일이 있기 전에는 일 백 번의 사소한 징후와 서른아홉 번의 작은 일이 벌어진다는 '깨진 유리창의 법칙'이나 '하인리히의 법칙' 같은 것들 말입니다. 사소함의 소중함을 잘 알고 있지만 작가는 거창한 결말을 얻기 위한 통과 의례로 사소함에 관심을 두는 것은 아닙니다.

다슬기의 감칠맛, 상쾌한 해바라기, 총총한 별빛, 기막힌 노을. 정채봉의 「사소한 것이 소중하다」 가운데 나오는 사소하지 않은 사소한 것들은 헛헛한 마음으로 곳간을 채우느라 잊혔던 감각을 깨우고, 유보 되었던 의미를 찾게 합니다. 의례 사건의 중심에는 미간 사이가 유난히 넓고 동그란 눈을 가진 사랑스러운 아이가 있습니다. 아이 머리 위로 애완동물들이 자리합니다. 추운 겨울 시린 바람을 막아주는 소중한 털모자처럼 든든한 존재들입니다. 주황빛 금붕어들이 헤엄칩니다. 투명한 어항 너머 생의 활기를 더하는 마법의 주문 같습니다. 커피에 더운 김이 모락모락 납니다. 입천장을 대지 않도록 완급을 조절하며 하루를 열도록 말없이 훈수하는 것이 영락없이 지혜로

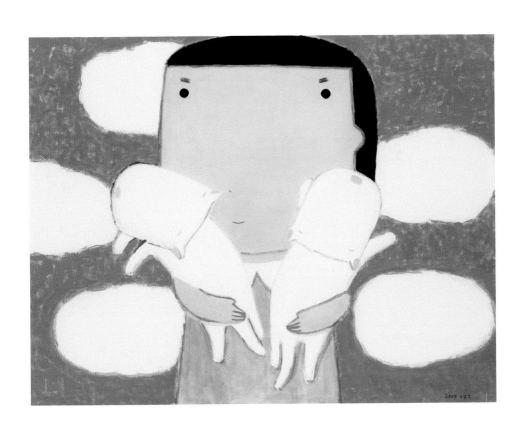

My pets 112X145cm acrylic on canvas 2009

운 친구의 모습입니다. 자연의 놀이터에 왔으니 선물도 있어야겠군요. 일곱 개의 흰 구름을 일곱 아이가 사이좋게 나누어 갖습니다. 뛰어놀다 졸음이 몰려와도 염려 없습니다. 초록 나뭇잎 이불이 있으니까요. 그러고 보니 작가가 소중히 여기는 것들은 모두 공통점이 있습니다. 따뜻함입니다. 온기입니다. 몸과 마음을 훈훈하게 하는.

 욕심 사나울 것 없어 보이는 작업에서 유일하게 욕심이 느껴지는 것이 있습니다. '나의 것'이라 박형진이 이름 붙인 제목들입니다. 애완동물이 아니라 〈나의 애완동물〉입니다. 개가 아니라 〈내 개〉이고, 새가 아니라 〈내 새〉입니다. 분명 그림 속 애완동물들은 '아이'의 것처럼 보임에도 말이지요. 작가가 굳이 이런 제목을 택한 이유는 나의 소유를 분명히 하기 위함이 아닙니다. 소유자의 권한을 내세워 소유물의 존엄을 좌지우지하기 위함도 아닙니다. 각별함의 표현일 뿐입니다. 우연히 얻어 기르게 된 십자매가 텃새의 공격으로 처참히 최후를 맞게 되었을 때의 충격과 오랫동안 공 들여 보살폈지만 어찌된 일인지 시름시름한 선인장에 대한 애처로움, 작가의 작업 소재로 널리 이름을 알리고 있는 붉은 개 '다숙'에 대한 추억 등이 작업들에 투영됩니다. 오래 눈길을 주고 찬찬히 감정을 나눈 존재들은 작가와 경계를 명확히 그을 수 있는 타인이 아닙니다. '너'와의 관계에서 자꾸 돌아다 봐지는 것이 '나'이니 분명 '나의 것'일 수밖에 없습니다.

 특별한 계획도 꼭 해야 할 일도 없는 일상의 반복입니다. 혼자이지만 쓸쓸하지 않고, 침묵하지만 답답하지 않은 일상입니다. 하지만 지켜보는 이들은 그렇지 않은 모양입니다. 혹자는 단순

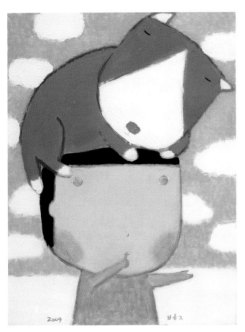 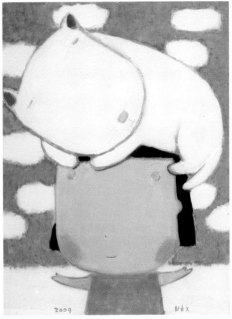

My pet 60.5X45.5cm acrylic on canvas 2009

My pet 60.5X45.5cm acrylic on canvas 2009

한 일상의 일정한 박자에 익숙해진 작가를 걱정합니다. 혹자는 캔버스에서 사라진 치열함을 염려합니다.

그 사람으로 하여금
자신이 듣는 음악에 맞추어 걸어가도록 내버려 두라.
그 북소리의 음률이 어떻던,
또 그 소리가 얼마나 먼 곳에서 들리든 말이다.
그가 꼭 사과나무나 떡갈나무와 같은 속도로
성숙해야 한다는 법칙은 없다.
그가 남과 보조를 맞추기 위해
자신의 봄을 여름으로 바꾸어야 한단 말인가.

작가는 호숫가 숲 속 오두막에서 소로우가 쓴 『월든』의 한 구절처럼 하얀 털 고양이와 붉은 부리 십자매 등과 함께 좀 더 그러한 일상에 머물며 작업을 할 생각입니다. 아이들에게는 아이들의 동화로, 어른들에게는 어른들의 동화로 읽히는 박형진 작업의 결말은 이번에도 해피엔딩입니다. '공주님과 왕자님이 오래오래 행복하게 살았습니다.'가 아니라 '너와 내가 함께 잘 존재했습니다.'로 끝이 나는.

−박형진 7회 개인전 'My pets' 서문 2009

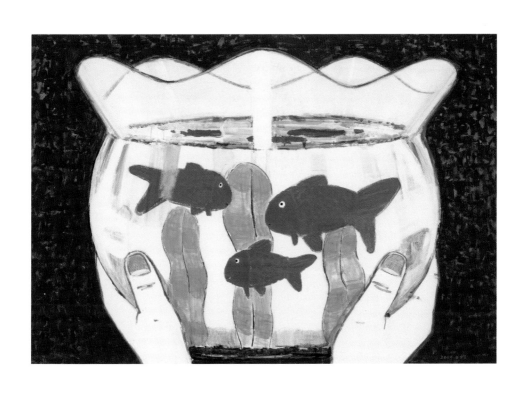

My fishes 112X162cm acrylic on canvas 2009

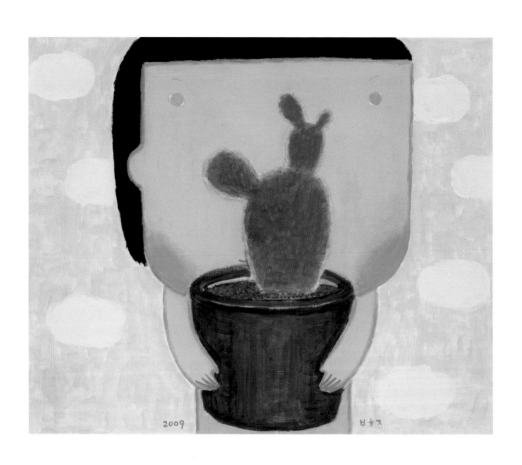

My pet 60.8X72.8cm acrylic on canvas 2009

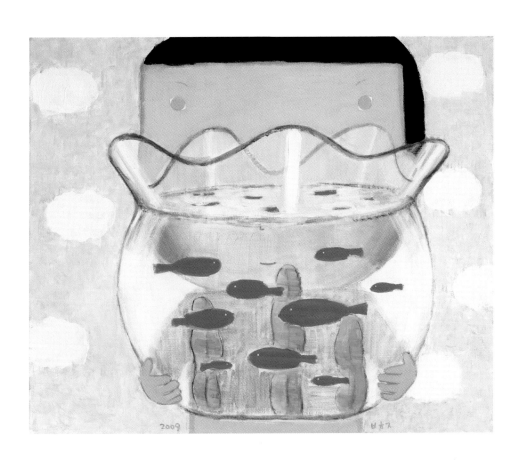

My pet 60.8X72.8cm acrylic on canvas 2009

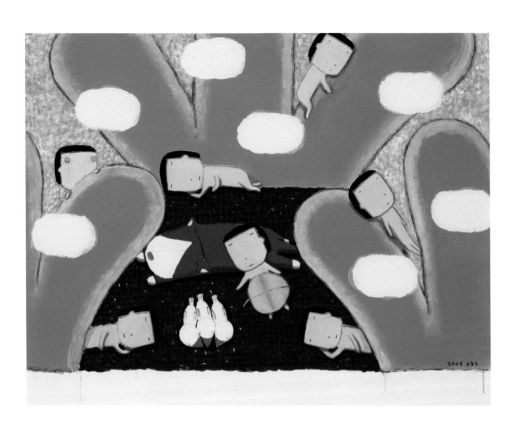

낮잠 91X117cm acrylic on canvas 2009

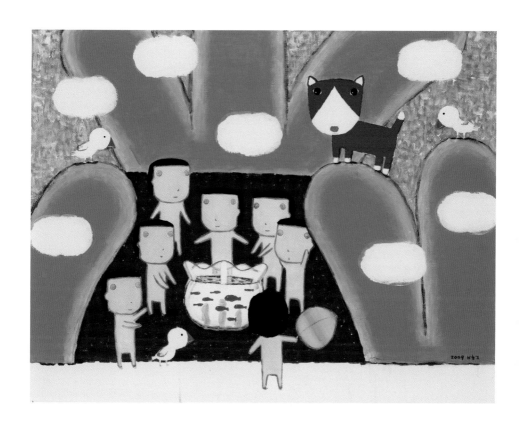

커다란 어항 91X117cm acrylic on canvas 2009

어느 평범한 개의 하루

나는 커다란 풀이 자라는 조용하고 작은 마을에 살고 있어요. 낮잠 자는 걸 좋아하고, 대부분은 친구들과 놀면서 하루를 보낸답니다. 친구들은 소심하고 조용한 성격의 나에게 친절하게 대해줘요. 하얗고 작은 '꼬꼬', 솜사탕 같이 폭신한 '나비', 눈덩이 같이 하얀 '흰둥이', 등에 커다란 점이 있는 '바둑이'... 그리고 우리 마을의 귀염둥이인 작은 '아이'.

'아이'와 나는 서로에게 그리 다정한 편은 아니에요. 아이는 자기 할 일을 하고, 나도 내할 일을 하죠. 하지만 누가 뭐래도 우린 제일 친한 친구예요. 아이는 내가 목마 태워주는 걸 좋아하고, 내가 낮잠을 잘 때 나뭇잎 그늘을 만들어 주기도하죠. 요즘 나는 아이의 머리 위에서 낮잠을 자주 잔답니다. 아이의 까만 머리는 부드러운 양털 못지않게 따스해요.

아이는 부지런해서 아침 일찍 일어나 '풀잎'에 물을 줘요. 아이가 키워 놓은 풀잎들은 그야말로 예술입니다. 아이는 커다란 풀잎을 안아주기도 하고 풀잎 사이에서 친구들과 놀이도해요. 숨바꼭질을 하며 신나게 놀고 난 후엔 풀잎에 기대서 낮잠을 자곤 하죠. 그럴 때 나도 슬그머니 졸음이 와요.

아이는 작은 선인장 '까칠이'와 고무나무 '빼질이'를 보살피는 일도 잊지 않는답니다. '까칠이'는 아주 가끔 물을 줘야 해요. 평소보다 조금만 많이 주면 바로 성깔을 부립니다. '빼질이'는 이파리를 반짝반짝 닦아주면 아주 좋아해요. 금붕어 '반짝이'가 자라는 둥근 어항은 아이의 보물 1호입니다. 물이 쏟아지지 않게 조심조심 어항을 들고 나와 '반짝이' 와 산책을 하지요.

나는 가끔 '친구'들을 안아줘요. 살포시 안으면 정말 따뜻해요. 말이 필요 없죠. 하루 종일 아무 말 없어도 나는 친구들이 좋아요.

<div style="text-align: right">박형진 2009</div>

102

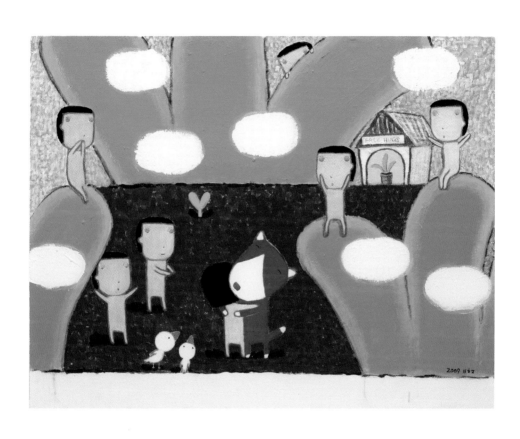

Free hugs 91X117cm acrylic on canvas 2009

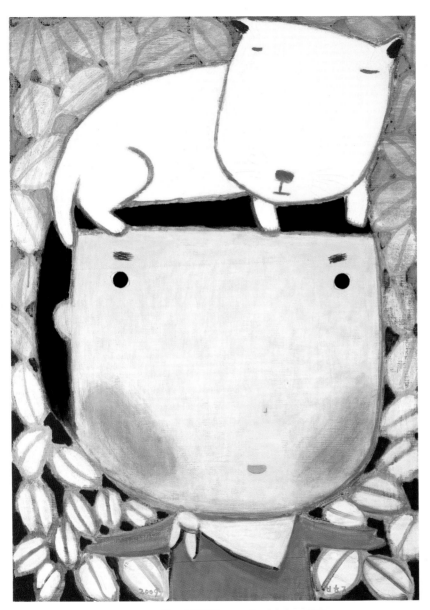

My pet 91X65cm acrylic on canvas 2009

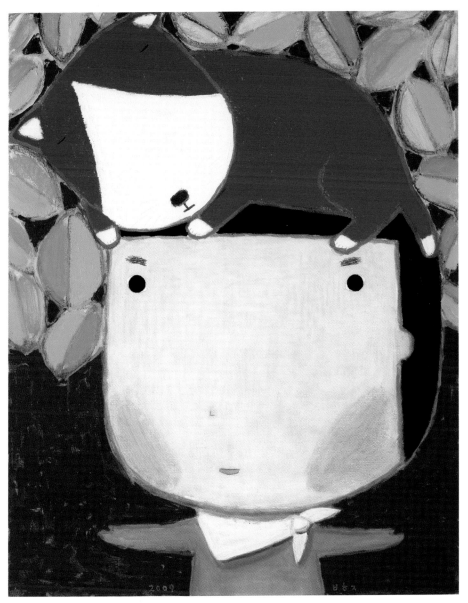

My pet 91X73cm acrylic on canvas 2009

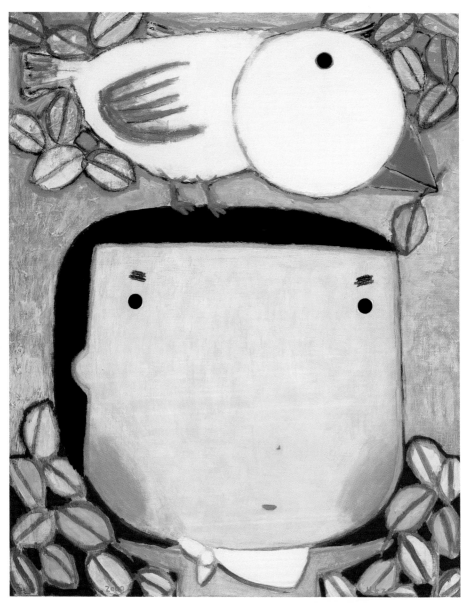

My pet 91.3X72.7cm acrylic on canvas 2009

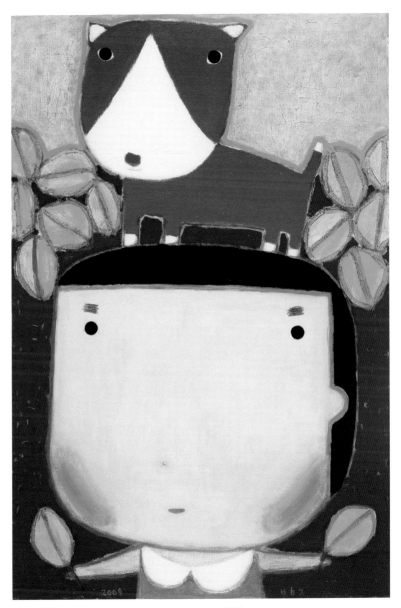

My pet 91X60.5cm acrylic on canvas 2009

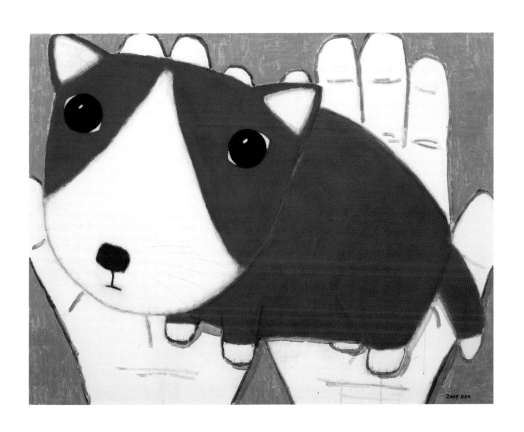

My dog 91X117cm acrylic on canvas 2009

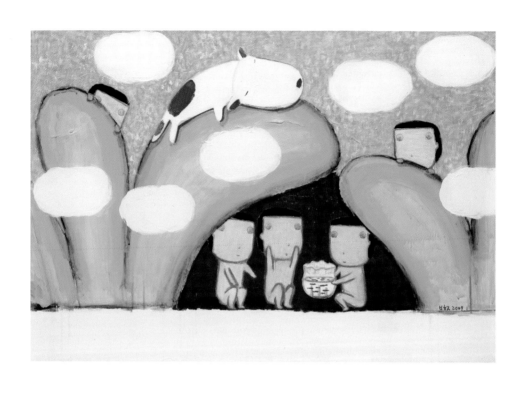

My fish 69X99.5cm acrylic on canvas 2009

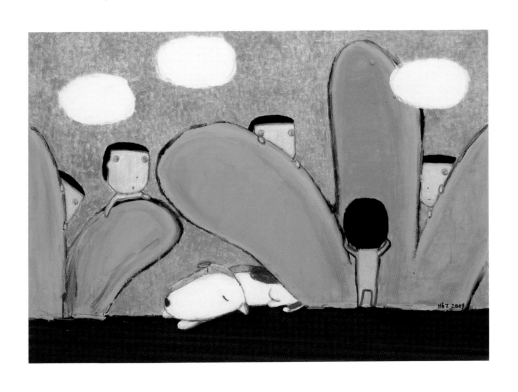

숨바꼭질 69X99.5cm acrylic on canvas 2009

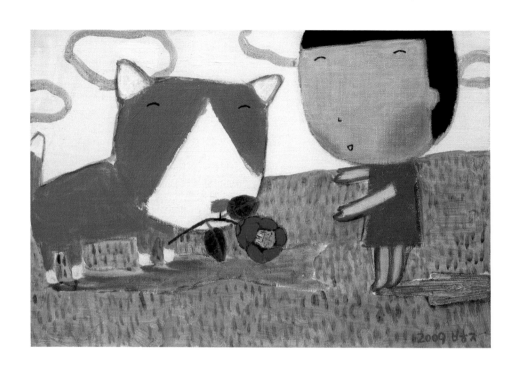

너에게 27.5X41cm acrylic on canvas 2009

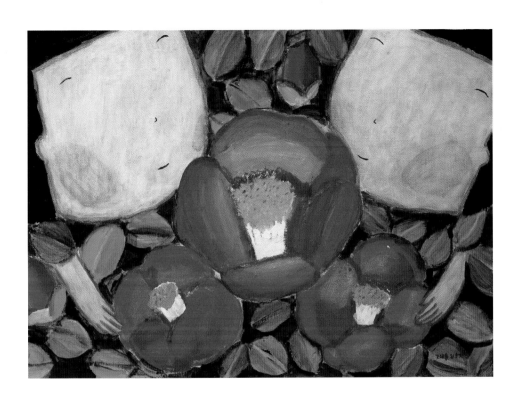

동백사랑 53.2X73cm acrylic on canvas 2008

It's me 33X46cm acrylic on canvas 2008
It's me 33X46cm acrylic on canvas 2008
It's me 33X46cm acrylic on canvas 2008

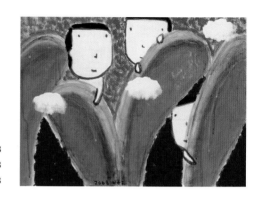

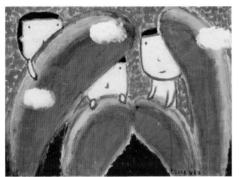 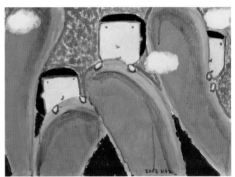

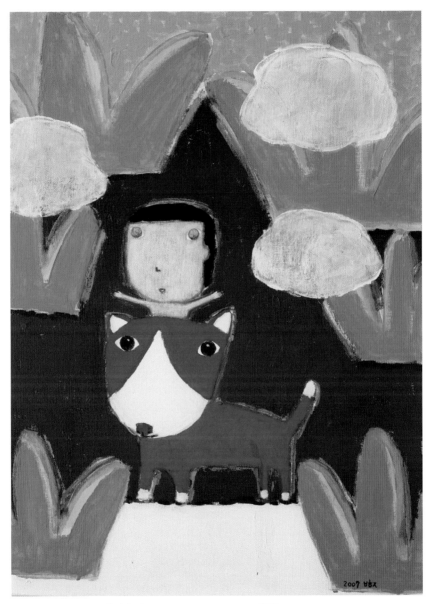

내 개와 나 73X53cm acrylic on canvas 2007

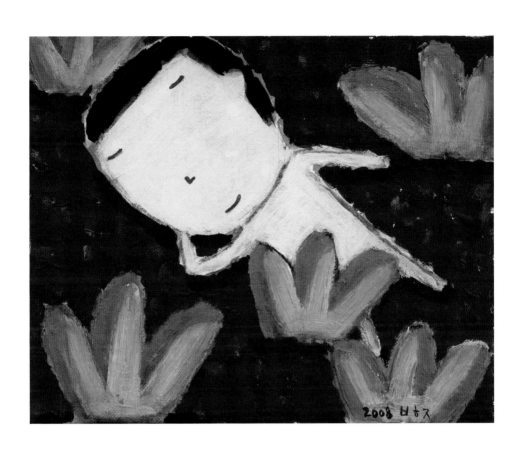

낮잠 28X22cm acrylic on canvas 2008

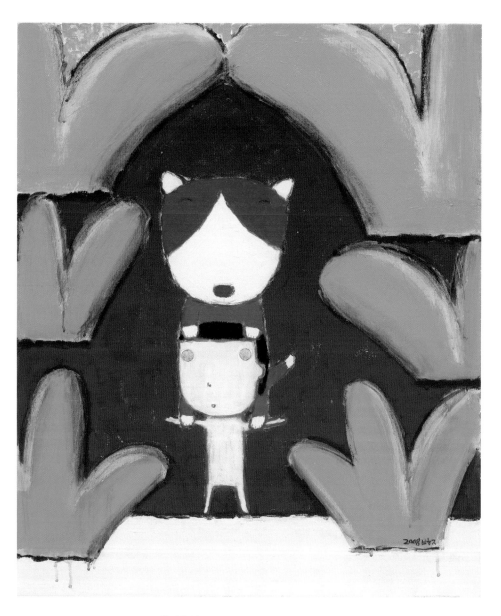

내 개와 나 73X61cm acrylic on canvas 2008

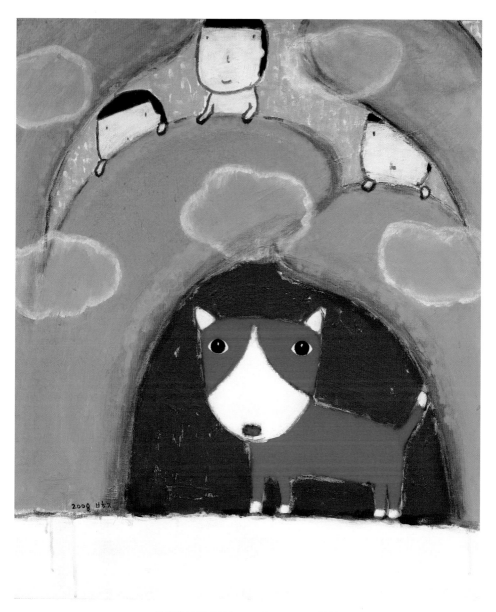

내 개와 나 73X60.7cm acrylic on canvas 2008

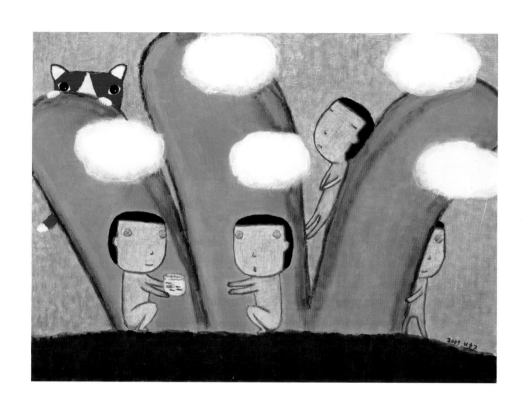

My fish 53X73cm acrylic on canvas 2007

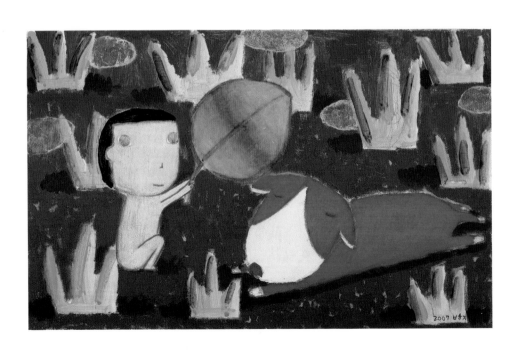

내 개와 나 33X53cm acrylic on canvas 2007

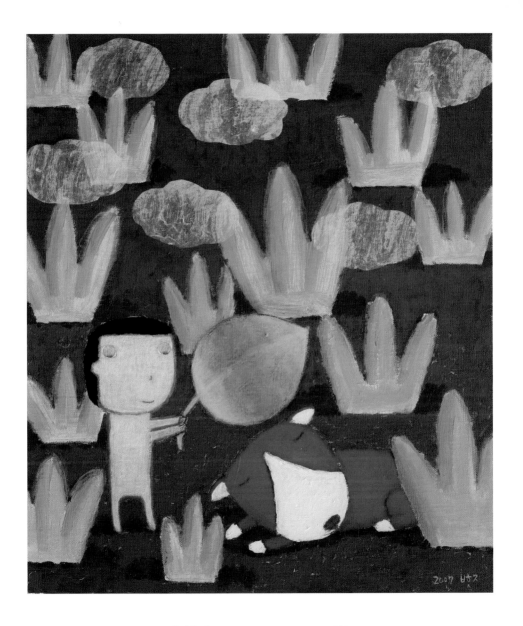

내 개와 나 53X45.5cm acrylic on canvas 2007

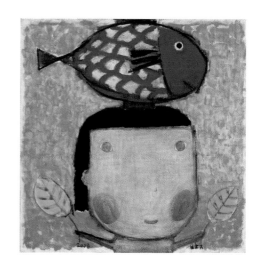

My pet 40X40cm acrylic on canvas 2008
My pet 40X40cm acrylic on canvas 2008
My pet 40X40cm acrylic on canvas 2008

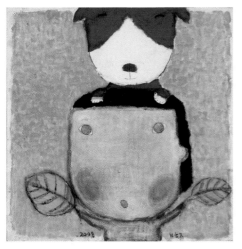
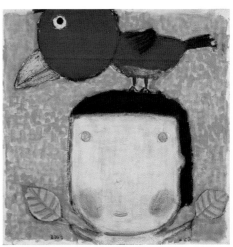

 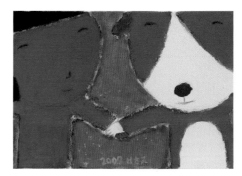

내 개와 나 26X18cm acrylic on canvas 2007
내 개와 나 26X18cm acrylic on canvas 2007

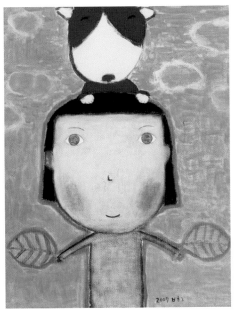 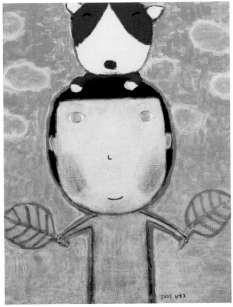

My dog 53X41cm acrylic on canvas 2007
My dog 53X41cm acrylic on canvas 2007

잘 자라라

Wish to grow well

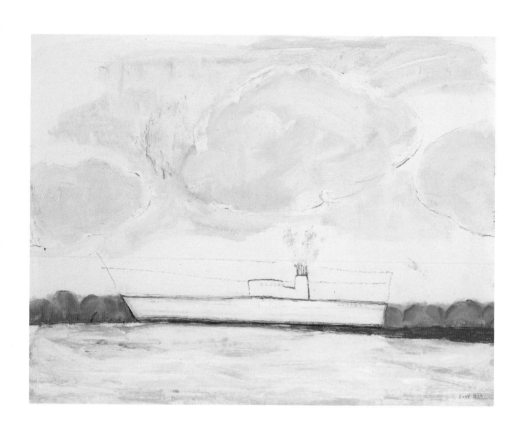

이국풍경 113.7X147cm acrylic on canson paper 2008

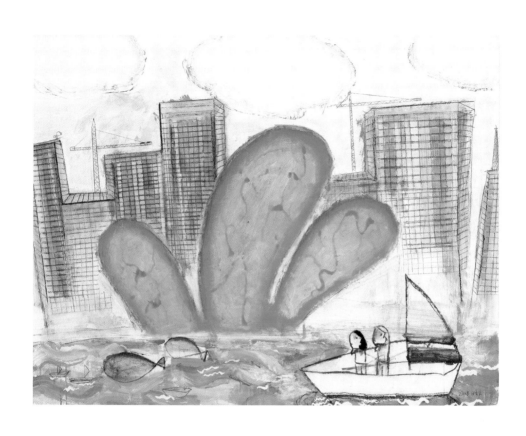

이국풍경 113.7X147cm acrylic on canson paper 2008

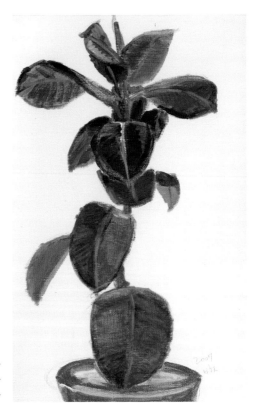

고무나무 53.2X33cm acrylic on canvas 2007
고무나무 53.2X33cm acrylic on canvas 2007
고무나무 53.2X33cm acrylic on canvas 2007

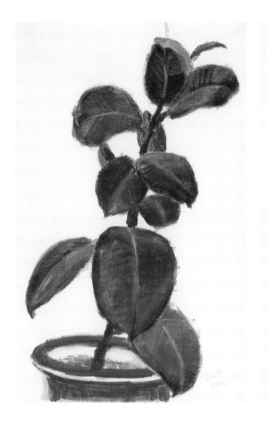

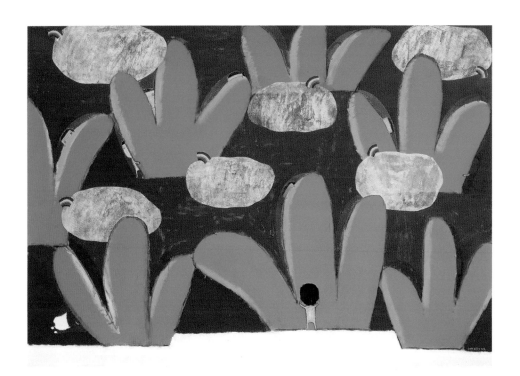

측면

정면

정원에서 놀기 **162X227cm** Lenticular, acrylic on canvas 2007~2008

우측면

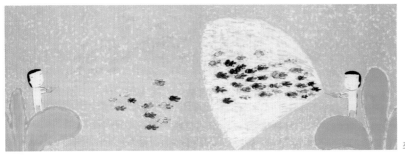

좌측면

138

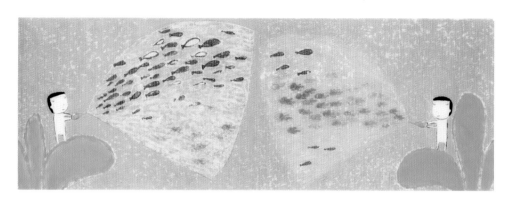

정면

Play 70.5X100cm X2 Lenticular 2008

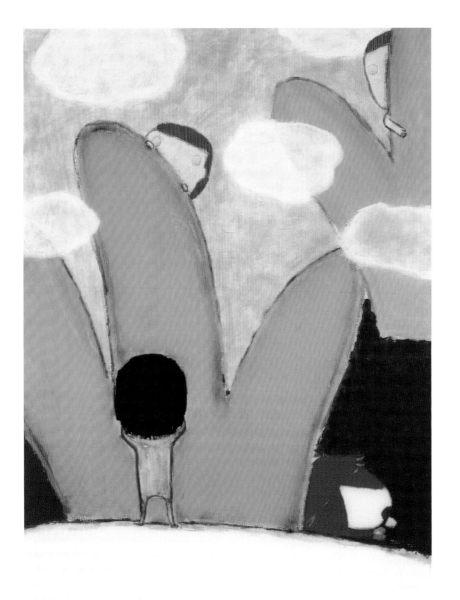

측면

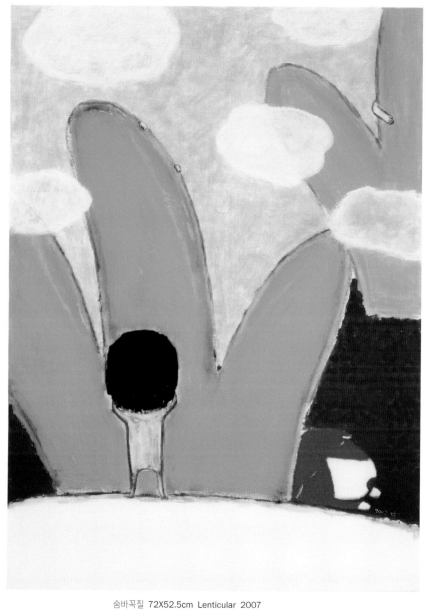

정면

숨바꼭질 72X52.5cm Lenticular 2007

잘 자라라 35X50cm Lenticular 2007

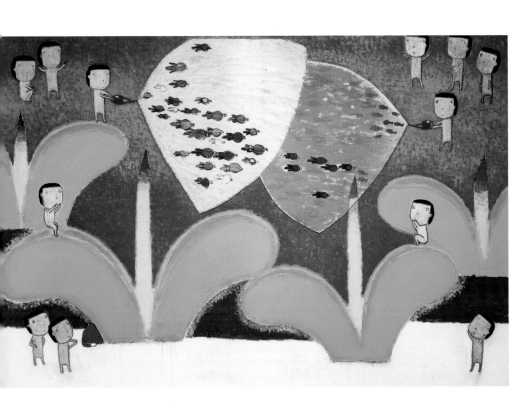

정원에서 놀기 130.5X194cm Lenticular, acrylic on canvas 2007

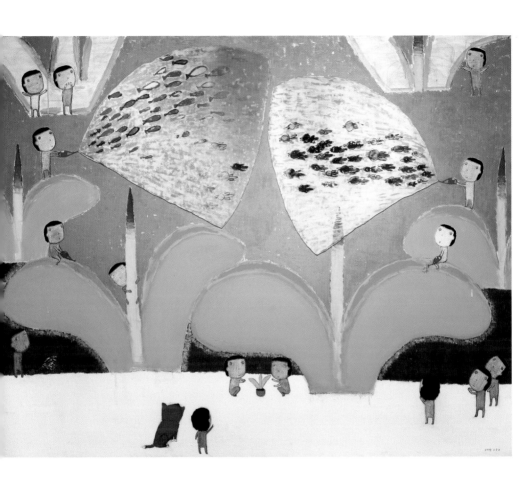

정원에서 놀기 182X227cm Lenticular, acrylic on canvas 2007

2층

1층

Installation view Gallery Rho 2007

일상의 그림자 – 환상

살펴보니 1996년 첫 개인전을 가진 이래 벌써 10년의 세월이 흘렀다. 강산의 모습도 바꾼다는 세월이 길지 않게 느껴지는 것은 그 동안 작가로서 박형진이 걸어온 작품세계와 태도가 한결같다는 생각 때문일 것이다. 물론 이 10년의 기간 동안 결혼도 했고 아이도 낳았으며 남들처럼 이사도 몇 차례 다녔으니 다사다난한 일들을 겪었을 것이다. 그러나 냉혹한 현실 속에서도 꾸준히 작품을 제작해 왔고 다섯 번의 개인전을 통해 작품세계의 일관성을 유지할 수 있었던 것은 그림에 대한 남다르고 야무진 천성 때문이라 여겨진다.

박형진의 작품에 보이는 일관성이란 '비밀스런 일상성'이다. 일상의 비밀은 언어적 표현 자체로는 모순을 품은 개념이지만 그림의 세계에서는 낯선 어법이라 할 수 없다. 미술이란 기원에서부터 마술적 속성을 지니고 있기 때문이며, 적어도 해석학적 관점에서 모든 그림 이미지는 상징적이거나 기호로서의 의미를 발생시키기 때문이다. 그러나 박형진이 일군 일상적 비밀의 세계는 마술사처럼 속임수로 꾸며지거나 소설가처럼 서사적 구조를 지니고 있지도 않다. 그의 작품 하나하나는 구체적 형상과 매질을 지니지만 일정 논리로 해석할 수 없는 시적 정취를 보여준다. 흥미로운 점은 작가의 태도에는 어떠한 전략적 의도를 찾아보기 힘들다는 것이다. 작가 자신이거나 자신의 가족 그리고 주변적 인물과 풍경들에 대한 반응을 드러낼 뿐이다. 이러한 태도는 자신의 삶을 예술로 자연스럽게 접목시키는 결과를 낳고 관객들을 일상과 환상이 혼합된 서정세계로 인도한다.

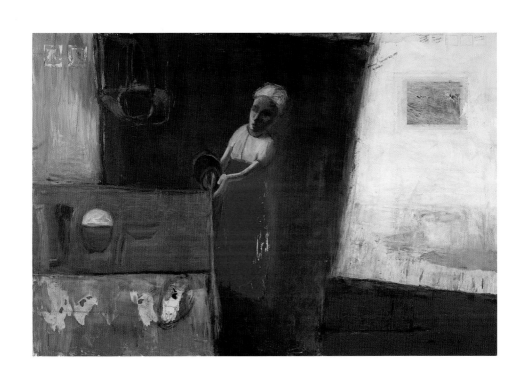

멋대로 130X194cm acrylic on canvas 1994

박형진의 대학 졸업작품 〈멋대로(At random), 1994〉는 일상적 비밀의 씨앗이 학창시절부터 내려져 있음을 보여준다. 작가에 따르면 이 작품은 자신이 '대학 4학년 여름방학 기간 동안의 유럽 여행 중 베르메르의 작품을 보고 크게 감명을 받아 제작한 것'인데 '당시 자신의 상황과 명화를 한데 어우러지게 표현해 본 것'이다. 우유를 따르는 하녀를 그린 이 그림에 박형진이 특별한 관심을 두게 된 것은 아마도 일상풍경의 한 컷에서 발산된 어떤 힘을 표현한 네덜란드 화가의 안목과 그 속에 배어있는 일상적 세계관에 대한 동질감 때문이었을 것이다. 작품제목은 그것을 조형적 어법으로 자기화 시키려는 의도에 대한 일종의 조바심 또는 도전의 의지가 느껴진다. 이러한 의지에 따라 그는 재현적 공간을 그의 화면위에 평면적으로 변주시켜 펼쳐 놓았으며, 강한 색면의 분할과 배치로 음영의 시선을 조형적으로 강화 시키고 있다. 붉은 테이블 위의 밥사발과 가지런히 놓인 수저와 젓가락은 자신의 주변적 일상을 대하는 작가의 의도를 반영하고 있다.

이후 박형진은 작가 자신과 친구 그리고 식구처럼 키우던 개 다숙이 등 주변적 존재에 대한 개인적 시선과 섬세한 성찰의 시간을 기록한 작품들을 그려내었다. 이 시기에 제작된 작품들의 제목으로서 〈친구와 나, 1995〉〈다숙이, 1996〉〈반성, 1995〉〈희망적인 콩, 1995〉〈속물, 1996〉〈러버(Lover), 1996〉 등은 일상적 비밀의 세계에 대한 해석의 단서를 제공하고 있다. 그리고 그의 첫 번째 개인전을 열었다.

1998년 2회 개인전에 소개된 그림들은 일상에 대한 섬세한 반응의 결과물로서 작품이라는 기존의 선을 크게 넘어서고 있지 않다. 그러나 이 때부터 그의 개성이 엿보이기 시작하는 것은 조형적인 측면에서의 자기화가 이루어지고 있기 때문이다. 화면을 몇 개로 나누는 공간 분할 방식이나, 작은 그림자를 빌려 실체를 간접적으로 나타내는 방식, 그리고 심리적 공간의 연출 등이 그것이다. 분할된 공간은 이 시기의 시멘트 콘크리트 옥상에 대한 관심에서 온 것이며 〈우울증, 1997〉〈아버지의 정원, 1996〉〈담화, 1998〉 그리고 〈눈뜨고 꾼 꿈, 1998〉은 이 시기의 특수공간과 조형적 자기화의 어법을 종합적으로 표현해 낸 성공적 작업으로 보

친구와 나 116.7X91cm + 162X112cm acrylic on canvas 1995

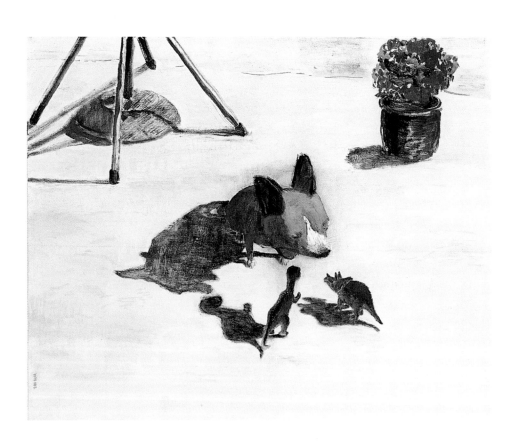

담화 73X91cm acrylic on canvas 1998

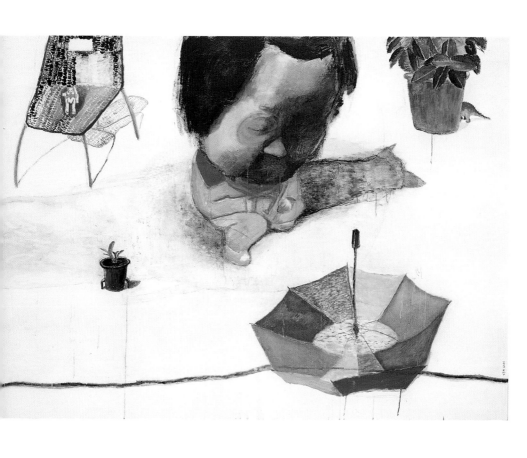

우울증 162X227cm acrylic on canvas 1997

인다. 이러한 기법에 의해 작가가 채택한 일상적 소재들은 상징과 은유의 구조를 품은 재치 넘치는 세계로 변주되기 시작하였다. 이 시기의 작품들은 형식의 제약을 받지 않고 악상의 자유로운 전개에 따라 펼쳐지는 판타지아의 세계를 연상케 한다.

예를 들어 〈우울증, 1997〉에서 옥상에 웅크리고 앉아 뒤집힌 색동우산을 주시하는 어린아이의 그림자는 강아지와 닮아 있으며 화분에 가려져 반만 드러나 있는 플라스틱 공룡은 마치 움직이고 있는듯한 인상을 남긴다. 우산 속에 고인 물은 오딧세이의 세계를 연상케 하는 심리적 파동의 장치로서, 어린아이의 몽환적 항해를 나타내는 기호이자 그것을 바라보는 작가의 세밀한 상황 파악의 결과이다. 옥상의 정원을 다룬 〈아버지의 정원, 1996〉은 주제가 주는 알레고리가 일단 흥미롭다. 박형진이 한동안 살았던 집의 옥상은 삭막한 콘크리트 슬라브 건축으로 '삭막한 도시공간에서 자연을 꿈꾸는 아버지의 소박한 꿈이 한동안 유지되던 정원'이자 인공의 손을 거두면 사라지고 말 한계의 장소다. 하지만 그곳은 다숙이라는 늙은 개의 안식처이며 그 개에게는 낯선 이 집 손주 아이와 꼬마 침입자들이 구슬치기하는 놀이공간이기도 하다. 가끔 올라가본 작가에게 옥상은 상상을 제공하고 있는 심리적 공간으로 변해 화면에 등장한 것이다. 그리고 작가는 이 시기의 작가노트에 다음과 같이 적는다. "내 그림의 관심사는 내 주변의 일들이다."

주변적 일상에 대한 작가의 관심은 2000년 3회 개인전에 출품된 작품들에서 좀 더 현실의 나락으로 주제를 끌어내리게 된다. 그것은 작품을 일종의 일기 형식으로 이끌었는데 이는 결혼과 거주지역의 변화 그리고 새로 태어난 아기로 인해 일상성에 대한 관심이 한층 높아진 결과이다. 특히 아기의 탄생은 가족에 대해 주목하게 된 계기가 되었다. 이 시기에 제작된 작품들의 제목이 〈신생, 1999〉〈베이비파파, 1999〉〈삼인조, 2000〉 등의 시리즈로 이어지는 것은 작가로서는 당연한 일이었다. 베이비파파 연작(1999~2000)에는 아이를 돌보는 아버지와 잘 자라주는 자식에 대한 감사의 마음이 엿보인다. 이와 더불어 시댁이 경영하는 풍기의 사과 과수원으로 이사를 온 뒤에 자연스럽게 작가의 시선은 사과나무와 사과 그

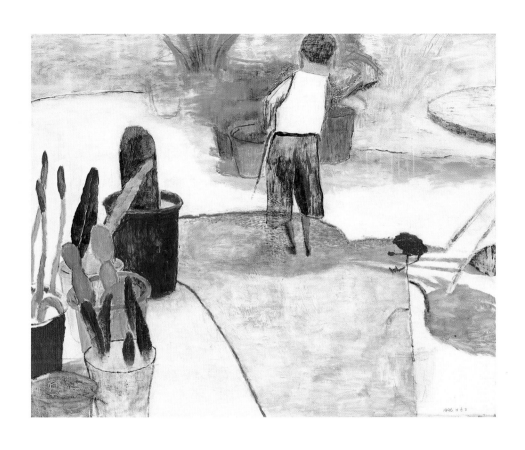

아버지의 정원 130X162cm acrylic on canvas 1996

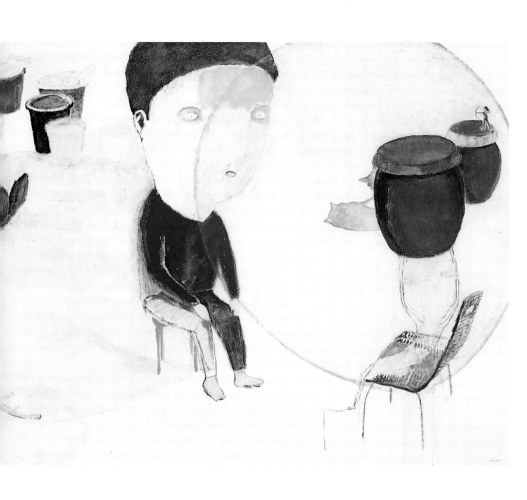

눈뜨고 꾼 꿈 182X350cm acrylic on canvas 1998

리고 텃밭이 있는 과수원으로 옮겨진다. 이 시기부터 하나의 일상적 환경이 되어버린 과수원 풍경은 의인화된 사과의 이미지들을 만들었고 자신의 표현대로 사과를 '충분하게' 그렸다.

일상적 소재들에 대한 관심의 고조에 따라 표현방식도 은유와 상징이 맴도는 분위기를 벗어나 사실과 현실을 직시하는 가운데 사실주의적 묘사 방식을 혼용하면서 다변화 된다. 〈사과 그리기, 2000〉는 거대한 캔버스의 평면에 사과를 도상적으로 펼쳐 나열해 놓은 것으로 자세히 보면 빈 공간은 '사과'라는 단어가 숨겨져 있다. 작가의 사과에 대한 생각은 때로 의인화를 거치며 희화되기도 하는데 사과맨 시리즈가 그것이다. 〈세수하는 사과맨, 2000〉 〈이 닦는 사과맨, 2000〉 등을 비롯해 쥬스를 마시고, 축구하고, 사과를 먹고, 잠자는 다양한 표정의 사과맨 캐릭터가 등장하게 된다. 박형진의 사과에 대한 열광은 캔버스 그림으로만 그치는 것이 아니라 열매 자체의 표면에 무늬를 넣는 재치를 보인다. 이른바 빛에 의해 착색이 되는 현상을 이용해 나무에 달려있는 사과에 이미지를 넣었던 것이다. 그리고 예술사과는 그의 지인들과 함께 소비되었다.

2003년 4회 개인전에 소개된 작업에서부터 박형진은 다시 화가로서의 새로운 주제와 형식을 발견하기 시작한다. 이 시기의 작품 〈눈만 뜨면 나무, 2003〉는 자신이 좋던 싫던 눈앞에 버티고 서있는 나무에 대한 인상을 그린 것이다. 그러나 이제 푸른 잎사귀와 붉은 열매들이 눈에 걸리는 과수원 생활은 박형진에게 또 하나의 새로운 세계를 열어 보였다. 그것은 다름 아닌 자연에 충만하게 펼쳐지는 빛과 그 화려한 생명의 빛을 담아내는 초록과 빨강의 나무들이요 그 사이를 뒤집고 노니는 요정들에 대한 환상이었다. 그의 작품은 곧바로 하나의 동화적 분위기를 지니게 되었다. 작가는 몇 년 전 도시의 옥상을 그리던 시절 화폭에 등장했던 플라스틱 공룡이나 장난감들도 과수원의 푸른 뜰로 초대하는 것도 잊지 않고 있다. 옥상정원을 가꾸던 아버지가 꿈꾸던 세계에 딸과 외손주가 살게 된 것에 대한 일종의 고마움의 표시일까.

아무튼 이 시기에 박형진의 개성적 조형언어는 미시적 관점으로 묘사된

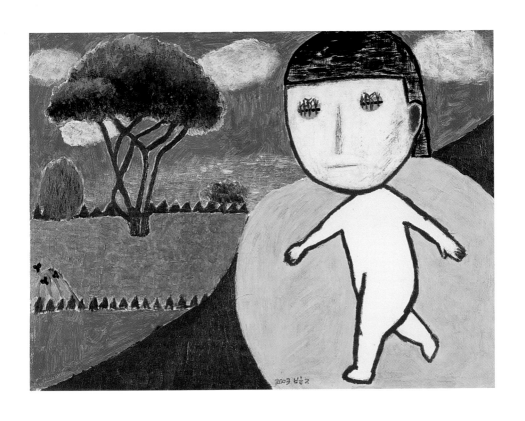

눈만 뜨면 나무 45.5X60.6cm acrylic on canvas 2003

상당히 커다란 잎사귀 112X162cm acrylic on canvas 2003

상당히 커다란 열매 130X162cm acrylic on canvas 2003

거대한 나뭇잎이나 열매들로 나타나게 된다. 이는 요정들을 등장시키며 동화속의 세계를 나타내기 위한 시도에서 비롯된 것이라 할 수 있다. 이러한 양식적 발견에 대한 작가의 의도는 여태껏 그래왔듯이 그저 무심하기만 하다. "커다란 잎사귀와 커다란 열매를 그리고 싶었다. 그래서, 잎사귀와 열매를 커다랗게 그렸다" 〈나무 이야기, 2001〉등에 등장하는 요정의 경우도 마찬가지였을 것이다. 이렇듯 박형진의 예술에 대한 동기부여의 계기는 언제나 자연스럽다. 〈상당히 커다란 잎사귀, 2003〉나 〈상당히 커다란 열매, 2003〉는 그 자연스러운 시선의 결과다. 그러나 이러한 태도는 주변의 것들에 대한 작가의 타고난 애정과 관찰력 그리고 독창적 표현력에 의해 하나의 성과를 거두게 되었다.

2004년 5회 개인전 이후 박형진의 작품세계는 완전한 자기화 단계에 들어가고 있다. 텃밭에 자라는 식물들의 거대한 잎사귀와 그것을 돌보는 작은 인물들, 그리고 물뿌리개에서 분사되는 물줄기와 그 끝에 피는 작은 무지개들은 박형진의 트레드 마크가 되었다. 화면에 등장하는 작은 인물들은 화가 자신과 그의 가족 그리고 그 주변적 인물이지만 동화적 표현어법에 의해 등장인물들은 어느덧 보는 사람의 마음으로 전달되면서 그 가꾸기의 노동에 동참하게 된다. 일상적 비밀의 세계는 작가의 영역을 벗어나 이제 모두의 즐거움이 자라는 텃밭이 된 것이다. 형식적인 측면에서도 개성을 갖게 되었는데 이는 '대형 식물과 작은 인물'로 그 크기를 반전시킨 결과이자, 대형 화면에 표현된 미시적 관점의 환상 풍경이 만들어낸 효과에서 생겨난 것이다.

최근 박형진은 작은 인물이 들어가 있는 〈정원에서 놀기_Play in the garden〉(2006~), 〈잘 자라라_Wish to grow well〉(2004~) 연작을 그리고 있다. 잎사귀에 물을 주거나 아이들이 노는 정원 풍경이다. 여전히 아이들은 잎사귀에 매달려 있거나 잎사귀 그늘 아래서 나뭇잎을 쥐고 즐거운 놀이를 하고 있다. 작품의 크기도 100호 이상의 캔버스를 사용하는데 배경으로 떠있는 조각구름과 화면분할에 의한 정원 공간 펼치기 들은 화면의 공간과 서정을 한 차원 넓혀 파노라마를 이루고 있다. 그리고 화면에 등장하는 소재들도 식물뿐만 아니라 물고기 떼나 새떼 등이 물뿌리개에

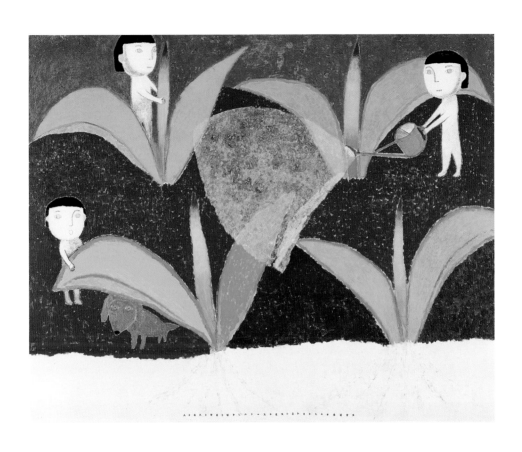

상상다반사–잘 자라라 130X162cm acrylic on canvas 2004

서 분사되는 물줄기와 더불어 표현되면서 환상의 영역이 한층 다양화될 조짐을 보이고 있다.

박형진의 작업이 일구어낸 개성적 어법은 동화를 잃어버린 현실을 살고 있는 우리들에게 하나의 정신적 쉼터를 제공한다. 이러한 대중적 호응은 그의 작업이 국내의 화단에 좋은 반응을 일으키고 있는 데에서 확인될 수 있다. 하지만 박형진의 '작은 주제의 큰 그림'이 주는 의미는 비단 동화적 소재를 선택했다는 사실에 국한될 수는 없을 것이다. 거기에는 일상의 배면에 숨겨진 환상의 영역을 발견하는 작가의 시각뿐만이 아니라 그것을 명확한 존재물로 표상하는 작가의 조형적 능력이 간과되어서는 안 되기 때문이다. 나아가 박형진의 작품세계가 일구어낸 성과를 제대로 파악하기 위해서는 동화나 우화의 세계가 그러한 것처럼 작가의 조형언어가 개체적 삶의 울타리를 넘어 현대의 시대상을 반영하고 있음을 아는 일이 필요할 것이다.

박형진의 동화적 세계는 어른들이 꿈꾸는 이상적 영역이라 할 수 있다. 순결한 자연과 더불어 살고픈 현대적 심리의 반영이자, 동전의 양면처럼 일상과 환상이 서로 분리되지 않은 채 서로 간섭하는 세계이다. 박형진의 작품에 담은 일상의 10년은 이렇듯 색다르고 건강한 백일몽의 서정으로 채워져 있다.

- 박형진 화집 '잘 자라라' 서문 2007. 1

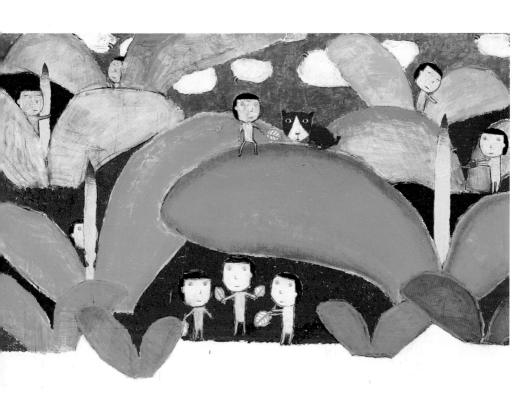

정원에서놀기 130X194cm acrylic on canvas 2006

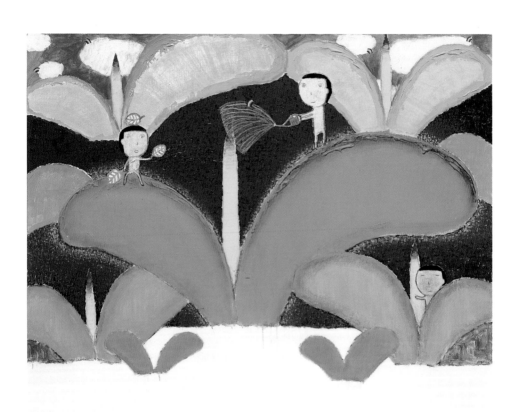

잘 자라라 130X162cm acrylic on canvas 2006

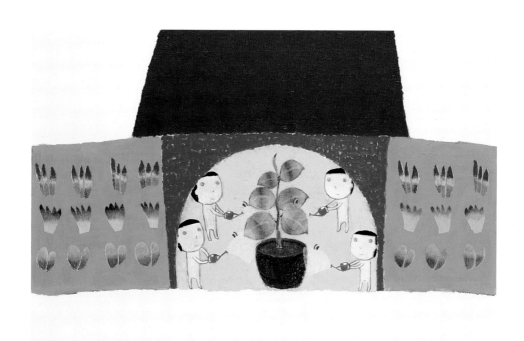

잘 자라라 130X162cm acrylic on canvas 2006

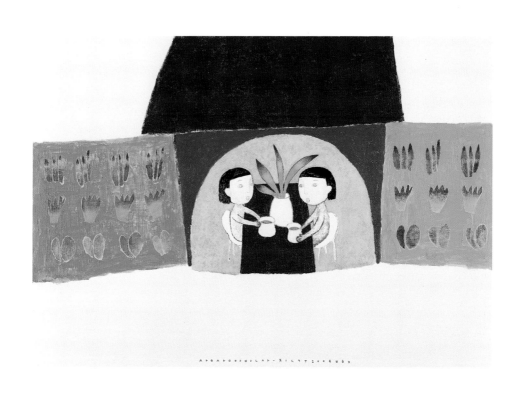

상상다반사—친구 112X162cm acrylic on canvas 2004

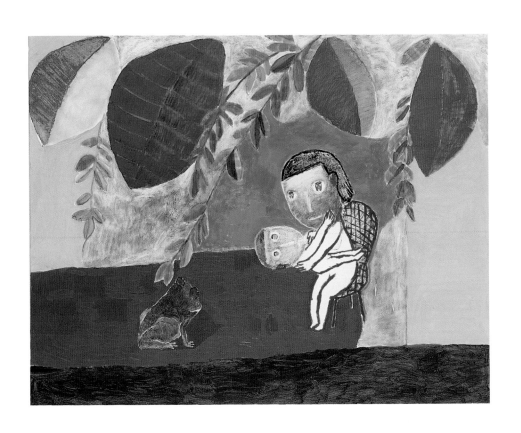

모자지간 91X116.5cm acrylic on canvas 2002

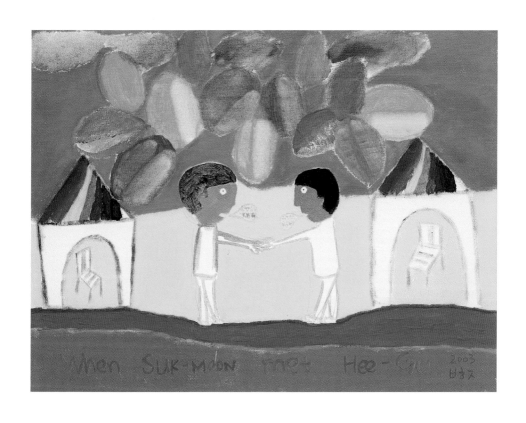

석문과 희구가 만났을 때 45.5X60.6cm acrylic on canvas 2003

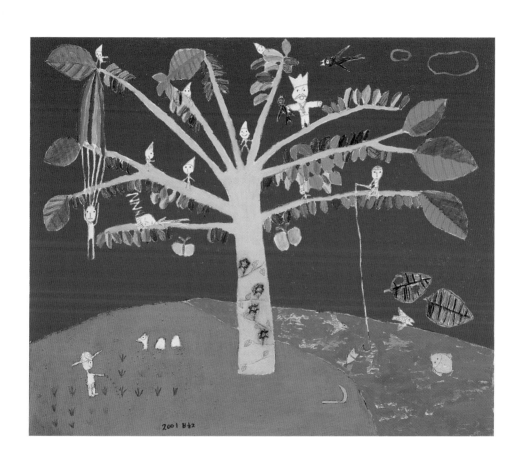

나무이야기 60.6X72.7cm acrylic on canvas 2001

푸른 챙의 붉은 나

비가 엄청 쏟아지던 1999년 8월 초, 시부모님의 사과 과수원이 있는 이곳으로 이사를 했다. 시골의 일상 이란 게, 널린 게 일이다. 게다가 나는 한 아이의 엄마이고, 한 남자의 부인이며, 한 집안의 며느리이기도 하니, 나 혼자 제 멋대로 작업하던 때와는 상황이 많이 달랐다.

집에서 나오면 마당을 지나 스무 걸음이면 화실이고, 마당 맞은편은 과수원이다. 수천 평의 사과 밭 땡볕 아래서 일하시는 시부모님 생각을 하면, 화실 안에서 편히 앉아 그림 그리는 일이 무슨 죄라도 되는 듯, 늘 죄송한 마음이 들었다. 그래서인지 여전히 작업에 집중하기가 쉽지 않았고, 이런저런 핑계로 그림 그리기가 느슨해지는 날들이 종종 있었다.

시골의 여름날은 정말 눈을 뜰 수 없을 정도로 볕이 강하다. 그래서 썬크림은 필수이고, 모자나 양산을 꼭 챙겨 갖고 다녀야 한다. 나에게도 필수품이 하나 생겼는데, 윗면은 파랑색, 아랫면은 초록색 천으로 만들어진 챙이 넓은 썬캡이다. 아침에 일어나 썬캡을 쓰고 하루를 시작하면, 금새 이마에 닿는 흰색 타월 부분이 땀으로 흥건하다. 여느 날과 같이 썬캡을 눌러쓰고 이런저런 집안일을 하고 있는데, 문득 내가 지금 뭐하고 있나? 하는 생각이 들었다. 난 그림을 그려야 하는데.. 집안일이고 뭐고, 화실로 달려가 작은 캔버스 하나를 앞에 두고 앉아 내

모습을 그리기 시작했다.

그런데, 넓은 챙이 얼굴을 가려 그리기가 좋지 않다. 챙을 위로 꺾어 올려버리니 얼굴도 잘 보이고, 이마에 얹혀진 초록의 둥근 모양이 재미있다. 방금 마라톤을 완주한 사람 마냥 붉디 붉은 피부, 노란 형광색의 티셔츠, 아무것도 없이 뻑뻑하게 칠해놓은 푸른 배경. 어릴 때 학교에서 숙제로 내주던 단조로운 4도짜리 포스터를 그려 놓은 것 같다.

그림 속의 나는 그림 앞에 앉아 있는 내게 단호히 묻는다.
'너 그림 계속 그릴래? 그만 둘래?'
그림 앞의 나는 그림 속의 나에게 대답한다.
'걱정마! 계속 할꺼니까!'
새까만 눈동자를 조심스레 그려 넣으며, 마음을 다잡는다.

물론, 그 이후로도 이런저런 고민들은 계속 되었고, 그럴 때 마다 또 새로운 자화상을 그리기도 하고, 이전에 그려놓은 내 모습을 꺼내 보기도 한다. 시간이 흘러, 그림 속의 푸른 썬캡은 어디로 갔는지 모르겠지만, 챙을 위로 젖히고 마음을 다잡던 7년 전 어느 여름날의 그림 속 나는 오늘도 내가 뭘 하고 있는지 또렷이 지켜보고 있다.

박형진 2010. 11

푸른 챙의 붉은 나 60.7X45.5cm acrylic on canvas 2003

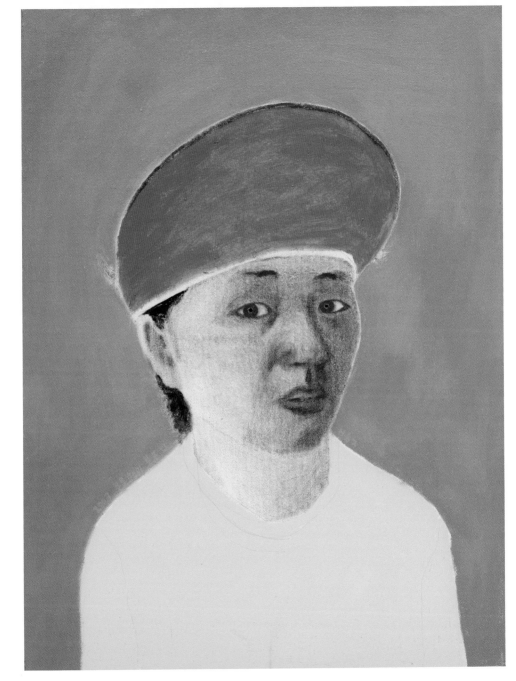

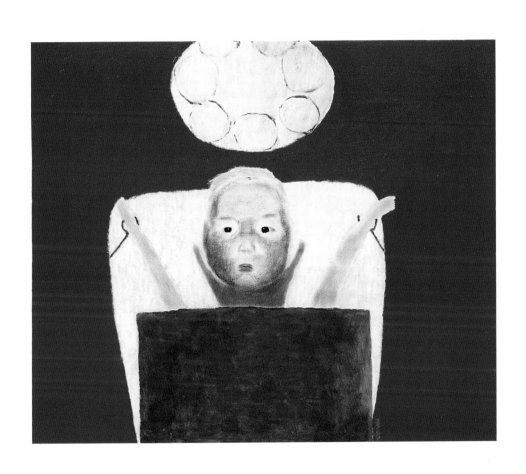

신생 61X72.7cm acrylic on canvas 1999

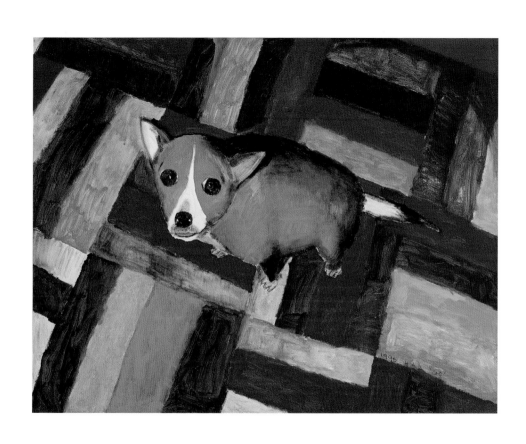

다슉 73X91cm acrylic on canvas 1996

Profile

박형진 1971 서울 출생
1995 중앙대학교 예술대학 서양화학과 졸업
1999 중앙대학교 일반대학원 회화과 졸업

개인전 2012 제10회 개인전 '잘 자라라', 자하미술관, 서울
2012 제 9회 개인전 'HUG', 자하미술관, 서울
2011 제 8회 개인전 '새싹이 있는 풍경', 통인옥션갤러리, 서울
2009 제 7회 개인전 'My pets' 노화랑, 서울
2007 제 6회 개인전 'Play in the garden', 노화랑, 서울
2004 제 5회 개인전 '상상다반사', 노화랑, 서울
2003 제 4회 개인전 '이야기, 이야기', 갤러리 창, 서울
2000 제 3회 개인전 '베이비 파파 & 행복한 사과', 서남미술전시관, 서울
1998 제 2회 개인전 박형진展, 갤러리 보다, 서울
1996 제 1회 개인전 박형진展, 도올아트타운, 서울

단체전 2012 객관화하기: High Times, Hard Times, 인터알리아, 서울
이나경 교수 정년퇴임 기념展-"풍경.공간.그 너머', 그의 제자들, 갤러리 팔레드서울, 서울
2011 박형진 이서미 2인전, 이목화랑, 서울
거기 꽃이 있었네_마니프서울국제아트페어 특별전, 예술의전당 한가람미술관, 서울
ART Plage, 롯데갤러리 광복점, 부산
은채전, 가나아트스페이스, 서울
순수열정 삼색전, 아트갤러리 청담, 청도
회화 속 가족일기, 안동 문화예술의 전당, 안동
우리시대 행복읽기, 소헌컨템포러리, 대구
Happy Together, 롯데갤러리 영등포점, 서울
안병석 교수 정년퇴임 기념:바람결의 제자들展, 인사아트센터, 서울
자녀 방에 걸어주고 싶은 그림展, 모리스갤러리, 대전
상상의 논리, 자하미술관, 서울
두 마리 토끼, 장흥아트파크_레드 스페이스, 양주
2010 미술 속 동물여행展, 이랜드 갤러리, 서울
꿈을 바라보며 그리다-21세기 미술의 젊은 힘展, 의정부예술의전당, 의정부
샘터 40주년 기념초대전_책과 작가가 만나다, 샘터갤러리, 서울
이미지의 복화술, 인터알리아, 서울
은채전, 갤러리 이즈, 서울

佳家好虎, 우림화랑, 서울
My private collection, 가나아트센터 space.5, 서울
2009 FREE HUG-박형진 이유미 2인전, 가나아트 강남, 가나아트 부산
Soul of Asian Contemporary Art, 학고재갤러리, 서울
용의 비늘, 예술의 전당, 서울
'학교로 찾아가는 어린이미술관'(국립현대미술관 교육문화과), 서울 경기 초등학교 순회전시
내 친구 호랑이, 장흥아트파크 레드스페이스, 양주시
중앙현대미술대전, 서울시립미술관 경희궁 분관, 서울
Mind vacation, 롯데 아트 갤러리_본점 Avenuel, 서울
가구로서의 그림, 장흥아트파크 레드스페이스, 양주시
ARTS FOR CHILDREN展, 코오롱타워 본관 1층 특별전시장, 과천
The 10th cutting edge_portfolio, LG 프레그쉽 스토어, 서울
오월은 푸르구나, 전북도립미술관, 전북
아트인생 프로젝트2, 의정부 예술의 전당, 경기도 의정부
'如意圖-뜻대로 되는 그림'展, 한국산업은행1층 아트리움 특별전시장, 서울 여의도
동백언덕을 노닐다, 갤러리 카멜리아, 제주 서귀포시
2008 거울아 거울아展, 국립현대미술관 어린이미술관, 과천
정형에 도전하다, 인터알리아, 서울
자연을 마주보다, 갤러리 향미, 안동
열정으로 만나다, 갤러리 이상, 서울
pentiment open house, 함부룩 국립조형예술대, 독일
창원 아시아 미술제, 성산아트홀, 창원
아트인생 프로젝트, 의정부 예술의 전당, 경기도 의정부
fun fun展, N갤러리, 분당
other painting, 이목화랑, 서울
2007 삶전, 인사아트플라자, 서울
우리아이들이 꼭 읽어야할 아름다운 우리 동시그림 展, 부남미술관, 서울
은채전, 서울갤러리, 서울
어린이 민화체험展, 경기도 박물관, 경기도
bright hope, 그라우 갤러리, 서울
2006 한불청년작가전, 모던컬쳐센터, 경기도 이천
제6회 송은미술대상전, 인사아트센터, 서울
pre-국제인천여성미술비엔날레: 숨결, 인천종합문화예술회관, 인천
PLAY展, 금산갤러리, 파주 헤이리
작은그림 큰마음, 노화랑, 서울
2005 예우전, 중앙대학교병원, 서울
은채전, 덕원갤러리, 서울
사랑의 작품전, 대구시민회관 대전시장, 대구
치유하는 미술- 어른마음 아이마음'전, 단원미술관, 안산
꿈나비2005 : 걸리버 시간 여행 전, 아트센터 나비, 서울

2004 이상한 나라의 앨리스, 갤러리 칸지, 부산
　　　예우전, 세종문화회관 미술관, 서울
　　　수다전, 신세계 갤러리, 인천
　　　Spring story_김경민 박형진 소정미 임서령 4인전, 현대 예술관 갤러리, 울산
　　　제3회 NEW FACE展, 덕원갤러리, 서울
2003 삶전, 관훈 갤러리, 서울
　　　제3회 송은미술대상전, 공평아트센타, 서울
　　　은채전, 인사아트플라자 갤러리, 서울
　　　쇼핑, 쇼킹 백화점에 간 미술가들 II-보물 찾기, 대전롯데화랑, 대전
　　　아이.유.어스 전, 성곡미술관, 서울
2002 현대작가 초대전, 영월문화예술회관, 영월
　　　사랑의 작품전, 대구시민회관, 대구
　　　서울드럼페스티발2002-미술로 보는 스포츠와 놀이展, 세종문화회관 전시실, 서울
　　　은채전, 중앙문화 예술회관(중앙대학교 內), 서울
　　　자기응시의 서사, 부산 시립 미술관, 부산
2001 그림 속 그림 찾기展, 갤러리 사비나, 서울
　　　회화와 형상전, 관훈 갤러리, 서울
　　　who is who, 다임 갤러리, 서울
2000 은채전, 예술의전당 미술관, 서울
　　　예우전, 공평아트센터, 서울
　　　새천년 3.24전, 서울시립미술관, 서울
　　　동세대 & 차세대전, 관훈갤러리, 서울
1999 99 독립예술제-호부호형展, 아트선재센터 지하주차장, 서울
　　　300개의 연하장전, 대안공간루프, 서울
　　　중앙대학교 동문전, 관훈갤러리, 서울
　　　은채전, 예술의전당 미술관, 서울
　　　who is who, 문예진흥원 미술회관, 서울
　　　움직이는 미술관, 국립 현대 미술관 주최, 전국 순회
1998 제5회 공산미술제, 동아갤러리, 서울
　　　은채전, 종로 갤러리, 서울
　　　노르웨이 국제 미술전, 갤러리 리필케, 노르웨이
　　　킴스 열린 미술제, 킴스 아울렛 서현점, 분당
　　　국제선면전, 동경도 미술관, 일본
1997 타자전, 종로갤러리, 서울
　　　가칭 삼백개의 공간전, 서남 미술 전시관, 담갤러리, 서울
　　　은채전, 문예진흥원 미술회관, 서울
　　　동세대가 추천한 차세대전, 관훈미술관, 서울
　　　삶전, 종로갤러리, 서울
　　　예술가의 정치적 생존-내부적 권력으로서의 identity전: 깊은 거울, 갤러리보다, 서울
1996 인간형상전, 동호갤러리, 서울

예우전, 서울 시립 미술관, 서울
서울현대미술제, 문예진흥원 미술회관, 서울
뉴폼전, 윤갤러리, 서울
삶전, 종로갤러리, 서울
은채전, 문예진흥원 미술회관, 서울
1995 중앙판화전, 서경갤러리, 서울
은채전, 서경갤러리, 서울
삶전, 관훈미술관, 서울
떼뜨누벨전, 서경갤러리, 서울
1994 제46회 중앙대학교 예술대학 서양화과 졸업작품전, 덕원갤러리, 서울
제46회 중앙대학교 예술대학 서양화과 졸업작품전, 중앙대학교 전산센타 전시장, 서울

아트페어 2011 6th White sale 자선경매, 평창동 서울옥션스페이스, 서울
KIAF(이목화랑), 코엑스, 서울
We believe Haiti 자선경매, 서울옥션 강남점, 서울
2010 5th White sale 자선경매, 가나아트센터 제3전시장, 서울
예술인 사랑나눔 자선경매(한국문화예술위원회), 아르코미술관 전관, 서울
KIAF(이목화랑), 코엑스, 서울
2009 4th White sale 자선경매, 코엑스, 서울
예술인 사랑나눔 자선경매(한국문화예술위원회), 아르코미술관 전관, 서울
KIAF(이목화랑),코엑스, 서울
화랑미술제(가나아트갤러리), 벡스코, 부산
2008 화랑미술제(이목화랑), 벡스코, 부산
2007 아르코 아트페어(노화랑), IFEMA, 스페인, 마드리드
2005 KIAF(노화랑),코엑스, 서울

수상 & 경력 2011~ 중앙대학교 출강
2005~2006 중앙대학교 출강
2004~2010 목원대학교 출강
2012 예술창작지원(화집 출간 및 프로젝트 '잘 자라라' 기획), 서울문화재단, 서울
2007 예술창작 및 표현활동지원(화집 '잘 자라라' 제작), 한국문화예술위원회, 서울
2004 제3회 NEW FACE 선정, 아트인컬쳐, 서울
2003 신진예술가지원, 한국문화예술진흥원, 서울
2000 서남미술아카데미 창작지원, 서남재단/서남미술전시관, 서울
1998 제5회 공산미술제 우수상, 동아그룹/동아갤러리, 서울
1996 제1회 우수작가 개인전 공모 선정, 미술정보신문사/도올아트타운, 서울

작품소장 부산시립미술관, 미술은행(과천), 북촌미술관, 서남재단, 울산현대예술관

Park, Hyung-Jin

1971 Born in Seoul, KOREA

1995 B.F.A in painting, Chung-Ang University, Korea
1999 M.F.A in painting, Chung-Ang University, Korea

Solo Exhibitions

2012 'Wish to grow well', Zaha museum, Seoul, Korea
2012 'HUG', Zaha museum, Seoul, Korea
2011 Tong-in Auction gallery, Seoul, Korea
2009 Gallery Rho, Seoul, Korea
2007 Gallery Rho, Seoul, Korea
2004 Gallery Rho, Seoul, Korea
2003 Gallery Chang, Seoul, Korea
2000 Seonam Art Center, Seoul, Korea
1998 Gallery Boda, Seoul, Korea
1996 Doll Art Town, Seoul, Korea

Selected Group Exhibitions

2012 High times Hard times, Interalia art company, Seoul
2011 Two man exhibition, Yeemock Gallery, Seoul
Logic of imagination, Zaha museum, Seoul
2010 A journey into the animal world, E-land gallery, Seoul
Ventriloquism of images, Interalia art company, Seoul
My private collection, Gana art center space.5, Seoul
2009 FREE HUG, Ganaart Gallery Gangnam, Ganaart Gallery Pusan
My friend tiger, Jangheung Artpark, Yangjusi
Arts for children, Kolon Tower, Gwacheon
Art in summer, mind vacation, Lotte Avenuel Gallery, Seoul
Furniture as a picture, Jangheung Artpark Red Space, Yangjusi
Children's art exhibition-May is blue, Jeonbuk Province Art Museum, Jeonbuk
Stroll around Camellia Hill, Camellia Gallery, Jeju
2008 Mirror Mirror, National museum of contemporary art, Child museum, Gwacheon
Beyond Definition, Interalia, Seoul
Meet with passion, Gallery I-Sang, Seoul
Pentiment Open House, The University of Fine Arts of Hamburg, Germany
Other painting, Yeemock Gallery, Seoul
2007 Korean Folk Painting Experience for children, Gyeonggi Provincial Museum, Gyeonggido

2006 PLAY, Gallery Keumsan, Gyeonggido

Small art·Big heart, Gallery Rho, Seoul

2005 Dream butterfly 2005: Gulliver's Time Travels, Art center NABI, Seoul

2004 Spring Story, Hyundai Art Center Gallery, Ulsan

The 3th NEW FACE, Dukwon Gallery, Seoul

2003 The 3th 'Songeun Art festival', Gongpyung Art Center, Seoul

I. YOU. US, Sungkok Museum, Seoul

2002 Sports & play, Sejong Gallery, Seoul

Private Narrative, Busan Museum of Modern Art, Busan

2001 Finding Art Though Art, Savina Museum, Seoul

Painting & Image, Kwanhoon Gallery, Seoul

2000 The New Millennium 3.24, Seoul Museum of Art, Seoul

The Same Generation&Next Generation, Kwanhoon Gallery, Seoul

1999 Hoboo-Hohyung, Art Sonje Center, Seoul, Korea

300 Postcards Exhibition, Gallery Loop, Seoul

Traveling Art Museum, National Museum of Comtemporary Art, Gwacheon

1998 Kongsan Ar tFestival: A Public Competitional Exhibition, Dong-Ah Gallery, Seoul

International Summer-Exhibition, Gallery Ryfylke, Norway

International Fan Painting Exhibition, Tokyo Metropolitan Art Museum, Japan

1997 300 Boxes Exhibition, Seonam Art Center, Dam Gallery, Seoul

Identity Exhibition: Deep Mirror, Gallery Boda, Seoul

1996 Seoul Contemporary Art Festival, Arko art center, Seoul

New-Form Exhibition, Yoon Gallery, Seoul

1995 Exposition de Tetes Nouvelles, Seokyong Gallery, Seoul

Awards 2012 Financial support for the promotion of Art and Literature (support for enhancing creativity of artists),
Seoul Foundation for Arts and Culture, Seoul

2007 Financial support for the promotion of Art and Literature (support for enhancing creativity
and capability of artists), Arts Council Korea, Seoul

2003 Financial support for the promotion of Art and Literature (support for rising artists),
Arts Council Korea, Seoul

2000 Seonam Art Academy Creation support, Seonam Art Center, Seoul

1998 Excellence award of the 5th Kongsan art festival, Dong-Ah Gallery, Seoul

1996 Selected at the 1st contest of excellent artists' solo exhibition, art newspaper, Doll Art Town, Seoul

Public Collections Busan Museum of Modern Art, Art Bank(Gwacheon), Bukchon Art Museum, Seonam Foundation,
Ulsan Hyundai-Arts Center

개인전 서문 & 리뷰 고충환, '삶의 정원, 존재론적 정원', 8회 개인전 서문, 2011.

공주형, '덜 가지고 더 존재하는 아이들의 이야기', 7회 개인전 서문, 2009.

김영호, '일상의 그림자–환상', 6회 개인전 서문, 2007.

오광수, '현실과 꿈의 교직', 5회 개인전 서문, 2004.

전용석, '백지에 듬성듬성 썰어 놓은 몽타쥬', 4회 개인전 서문, 2003.

최금수, '생활과 상상력 – 풍기에서 굴러온 사과', 3회 개인전 서문, 2000.

전용석, ' '우울증' 앞에서 미끄러지기', 2회 개인전 서문, 1998.

김성호, 〈미술세계〉, 5회 개인전 리뷰, 2004. 11월, p.153.

강성은, 〈아트인컬쳐〉, 5회 개인전 리뷰, 2004. 11월, p.122.

고충환, 〈서울아트가이드〉, 5회 개인전 리뷰, 2004. 11월, p.72.

최금수, 〈월간미술〉, 4회 개인전 리뷰, 2003. 11월, p.158.

황록주, '실황(實況)', 3회 개인전 리뷰, (재)서남재단, 2000.

윤동희, 〈월간미술〉, 3회 개인전 리뷰, 2000. 8월, p.147.

최금수, 〈월간미술〉, 2회 개인전 리뷰, 1998. 4월, p.127.

김성호, 〈미술세계〉, 2회 개인전 리뷰, 1998. 3월, p.107.

참고 서적 & 기사 박형진 『한국현대미술선005 박형진』 출판회사 헥사곤, 2012.

김최은영 『High times, Hard times』 (주)인터알리아, 2012, pp.134–142.

이명옥 『아침미술관 2』 '낮잠은 창조의 도구', 21세기북스, 2010, p.0818.

윤진섭 『한국의 팝아트』 (주)에이엠아트, 2009, p.70, pp.106–107.

박현주 『열정의 컬렉팅』 '렌티큘러로 표현된 동화나라', 살림BIZ, 2007, pp.107–113.

공주형 『아이와 함께한 그림』 '내 삶의 축복을 찾아서', 아트북스, 2007, pp.250–257.

박형진 『잘 자라라』 '일상의 그림자–환상' 글: 김영호, 피움출판사, 2007, pp.6–12.

〈월간미술연감〉, '2004–회화에 대한 부단한 모색, 아쉬운 성과' 글: 박영택, 월간미술, 2005.

〈고등학교미술〉, '생활 속에서 : 아버지의 정원(1996)', (주)교학사, 2002. 3. 1, p.22.

박인권 『시와 사랑에 빠진 그림』 '소유하지 않는 사랑', 이룸출판사, 2001, pp.155–160.

이명옥 『갤러리 이야기』 명진출판사, 2000.

김형태 『도시락특공대2』 도레미레코드사, 2000, pp.16–23.

박형진 〈옥상 풍경에 관한 연구–본인의 작품을 중심으로〉, 석사학위 논문, 중앙대학교 회화학과, 1998.

〈문화 +서울〉, 표지그림, 인터뷰, 서물문화재단, 2012. 3월, vol.61, pp.2–3.

〈동아비지니스리뷰〉, 표지 그림, 동아일보사, 2011. 11월, No.93.

〈샘터〉, 표지그림, 샘터사, 2011. 11월.

〈사과나무〉, 그가 아름다운 이유, 2010. 12월, pp.84–89.

〈하나SK카드 뉴스레터〉, 박형진 작품소개, 2010. 5.

〈마음수련〉, 작품소개, 참출판사, 2010. 4월, pp.17–31.

〈샘터〉, 작은행복찾기, 샘터사, 2010. 1–12월.

〈사과나무〉, 표지그림, 어린이재단 출판사업부, 2010. 1–12월.

〈샘터〉, 표지그림, 샘터사, 2009. 1월.

〈샘터〉, 표지그림, 샘터사, 2008. 5월.

〈마음수련〉, 작품 소개, 참출판사, 2008. 4월.

〈사과나무〉, 한국복지재단, 2008. 11월, pp. 28–31.

〈월간 에세이〉, 그림이 있는 에세이_ 표지그림과 글, 2005. 9월, pp.64–67.

〈교육마당 21〉, '책머리 시와 그림', 교육인적자원부, 2005. 3월.

〈월간미술〉, 젊은시각, 2005. 1월, pp.116–117.

〈LUXURY〉, 작품소개, 2004. 12월, pp.162–166.

〈아트인컬쳐〉, 표지그림, NEW FACE 2004 리뷰, 2004. 3월, pp.74–80.

〈아트인컬쳐〉, 제3회 NEW FACE, 2004. 1월, pp.54–99.

〈하나은행〉, 서른 살의 하나은행, 서른 살의 작가 II, 2001여름, p.19.

〈월간디자인〉, 행복한사과, 2001. 4월, p.38.

〈월간미술〉, 특별기획:한국미술 30대의 이야기, 1998. 7월, pp.54–59.

〈월간클립〉, 1998. 3월, p.8.

〈월간미술〉, 젊은 큐레이터 8인의 발언, 1997. 11월, pp.147–149.

국민일보, 그림이 있는 아침, 2011. 8. 17, 22면.

헤럴드경제, 작가들이 그린 자화상, 2010. 12. 9, 28면.

매일경제, 평범한 일상을 그림으로–노화랑 박형진 전시, 2009. 11. 18, 35면.

한국경제, 2009. 11. 16, 문화A6면.

헤럴드경제, 2009. 11. 12, 30면.

매일경제, 30대 화가들이 뜨는 이유는?, 2009. 1. 21, 31면

한국경제, 현대인이 꿈꾸는 초원 위의 천국, 2007. 7. 23, 문화A3면

파이낸셜신문, 순수한 아이들 세계 어른에겐 '마음 쉼터', 2007. 7. 18, 23면

동아일보, 한국미술 영 아티스트 뜬다3–주목받는 작가, 2005. 3. 8, 문화A18면

농민신문, 5회 개인전 소개, 2004. 11. 5, 13면.

중앙일보, 5회 개인전 소개, 2004. 10. 23, 31면.

동아일보, 5회 개인전 소개, 2004. 10. 20, 문화A20면.

연합뉴스, 5회 개인전 소개, 2004. 10. 19.

매일경제, 5회 개인전 소개, 2004. 10. 18.

중앙일보, 2004. 1. 31, 27면.

동아일보, 靑山別曲 4, 2003. 10. 2, 문화A18면.

스포츠서울, 행복한 그림 읽기, 2000. 8. 3.

경향신문, 강석문 박형진 인터뷰, 2000. 7. 25, 23면.

중앙일보, 도시락 특공대 2–대중음악과 미술과 시의 만남, 2000. 3. 27, 47면.

경향신문, 1999. 12. 18, 14면.

한겨레신문, 공산미술제, 1998. 8. 6, 16면.

중앙일보, 미술계 쪽지, 1998. 7. 27, 30면.

조선일보, 공산미술제, 1998. 7. 27, 문화13면.

종로저널, 예술에 산다–평범 속에서 비범을 찾는다, 1998. 3. 9, 8면.

한겨레신문, 1997. 6. 23, 16면.

미술정보신문, 미술정보선정 우수작가전, 1996. 8. 5, 4면.

후원 : 한국문화예술위원회